楷书入门

颜勤礼碑 偏旁练习

颜体

田英章 主编

CTS 湖南美术出版社

图书在版编目（CIP）数据

颜体楷书入门．颜勤礼碑偏旁练习／田英章主编．
—长沙：湖南美术出版社，2015.12
ISBN 978-7-5356-7590-3

Ⅰ．①颜… Ⅱ．①田… Ⅲ．①楷书—书法 Ⅳ．①
J292.113.3

中国版本图书馆 CIP 数据核字(2016)第 022964 号

Yan Ti Kaishu Rumen　　Yan Qinli Bei Pianpang Lianxi
颜体楷书入门　颜勤礼碑偏旁练习

出 版 人：李小山
主　　编：田英章
责任编辑：彭　英
责任校对：李　芳
装帧设计：徐　洋
出版发行：湖南美术出版社
　　　　　（长沙市东二环一段 622 号）
经　　销：全国新华书店
印　　刷：成都博瑞传播股份有限公司印务分公司
开　　本：787×1092　1/8
印　　张：10
版　　次：2015 年 12 月第 1 版
印　　次：2017 年 4 月第 2 次印刷
书　　号：ISBN 978-7-5356-7590-3
定　　价：15.00 元

［版权所有，请勿翻印、转载］
邮购联系：028-85939832　　　邮编：610041
网　　址：http://www.scwj.net
电子邮箱：contact@scwj.net
如有倒装、破损、少页等印装质量问题，请与印刷厂联系调换。
联系电话：028-85939832

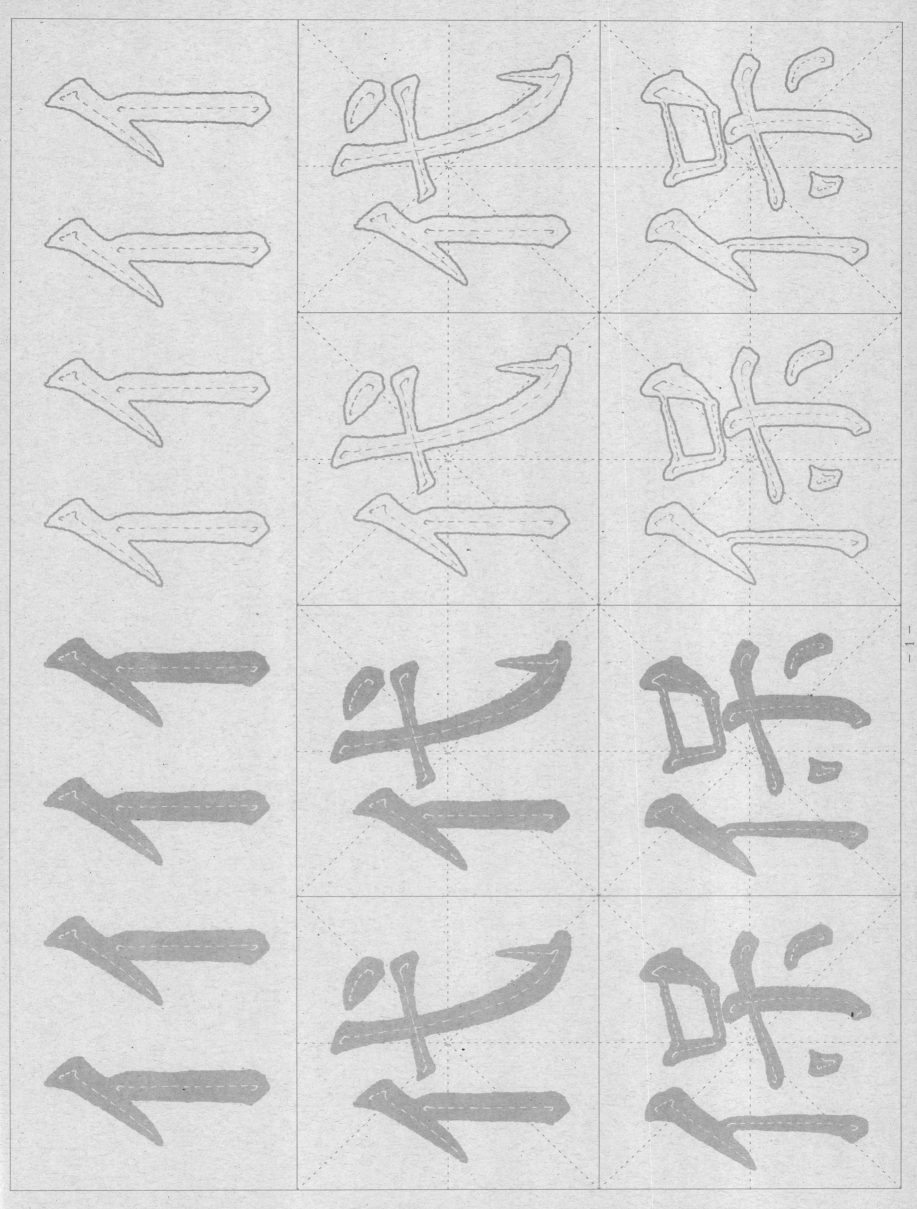

单人旁　【要点】①撇画较短，倾斜角度较大，撇头稍重。②竖画为垂露竖。③撇画与竖画的相接处基本位于撇画的中段。

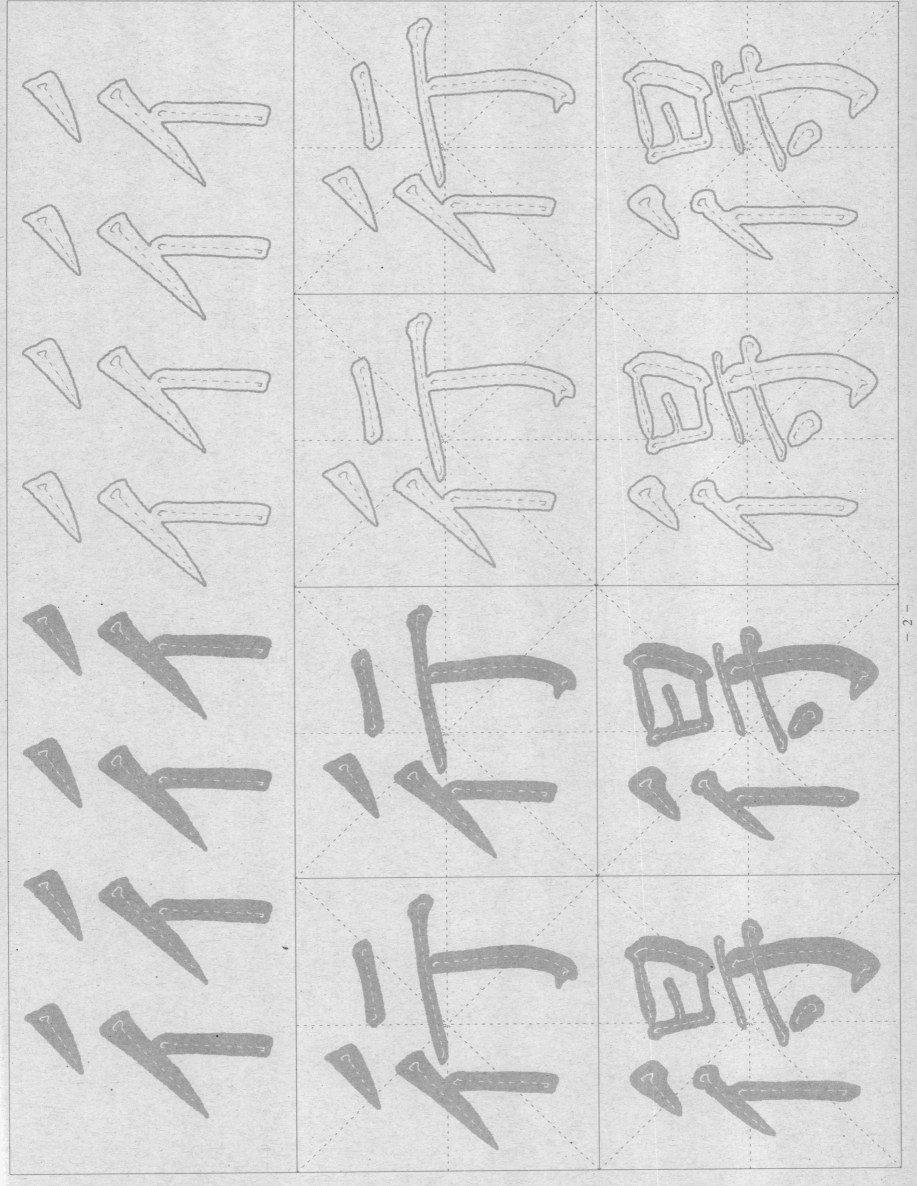

双人旁　【要点】①双人旁的写法与单人旁类似。②两个撇画上短下长，错落有序。③上撇和下撇起笔处应处于同一垂线上。

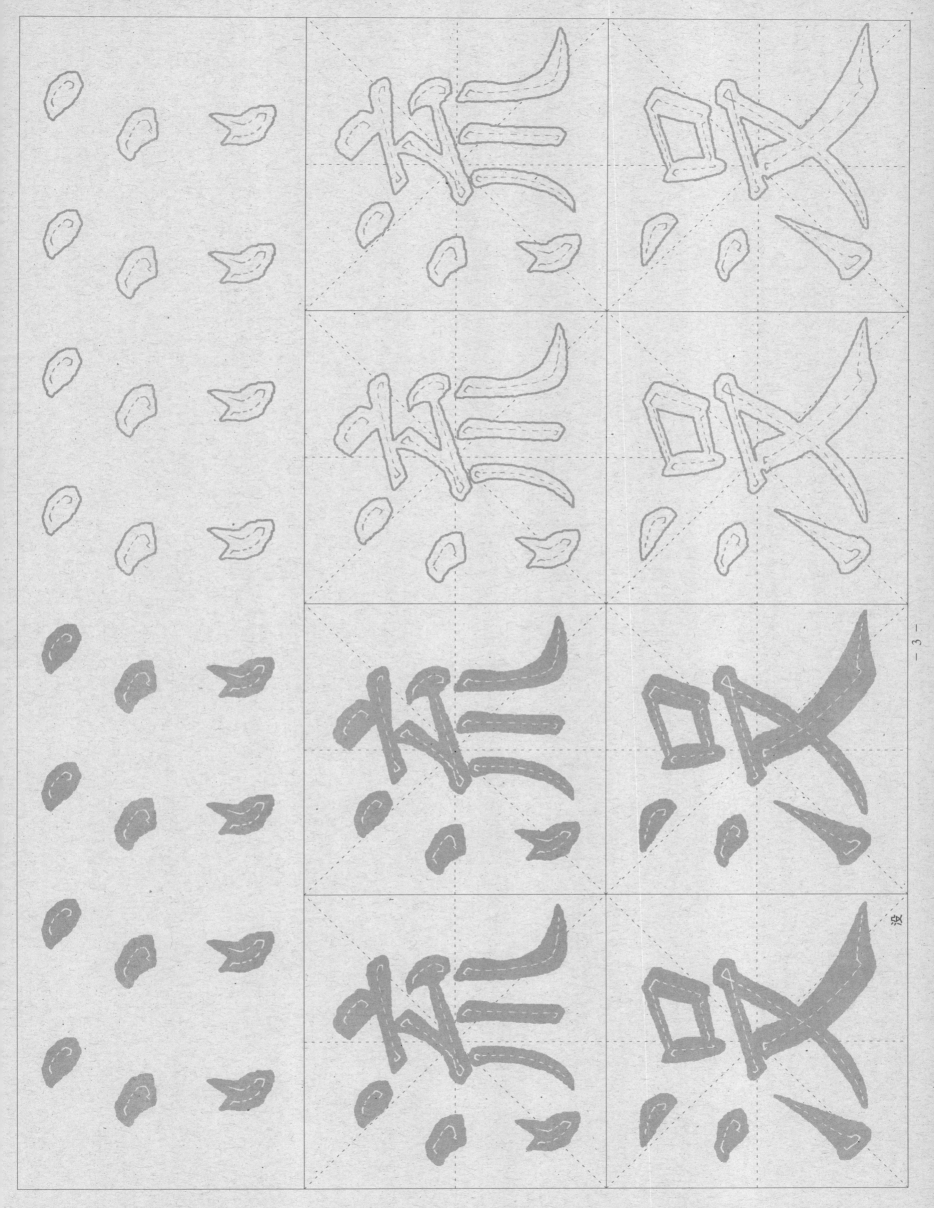

三点水　【要点】①首点回锋收笔，次点左下出锋以启带末点起笔，末点右上出锋收笔。②三点形态各异。③三点聚散有序，顾盼呼应，呈圆弧状排列。

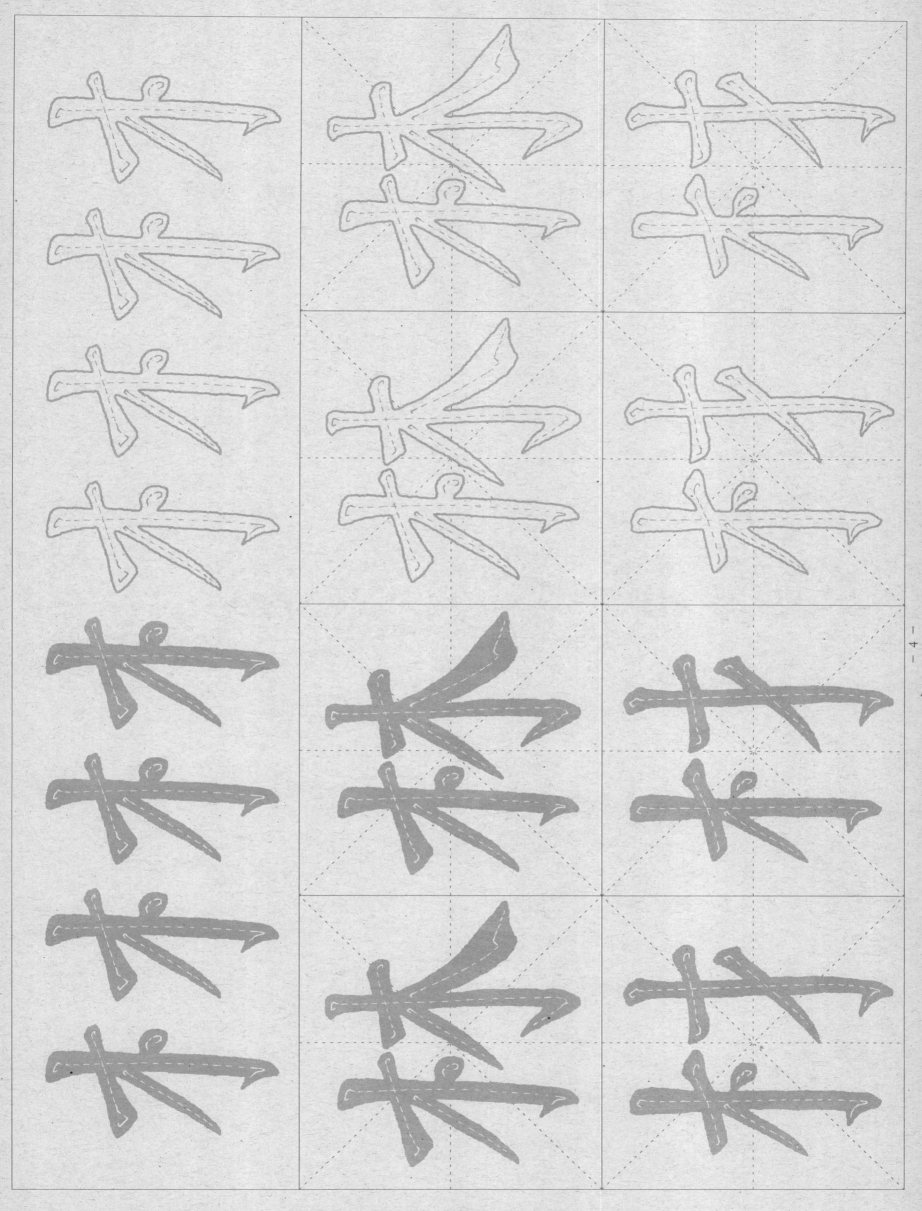

木字旁 【要点】①木字旁整体上紧下松。②横画左伸右缩，竖钩直长，撇画细直，捺缩为点。

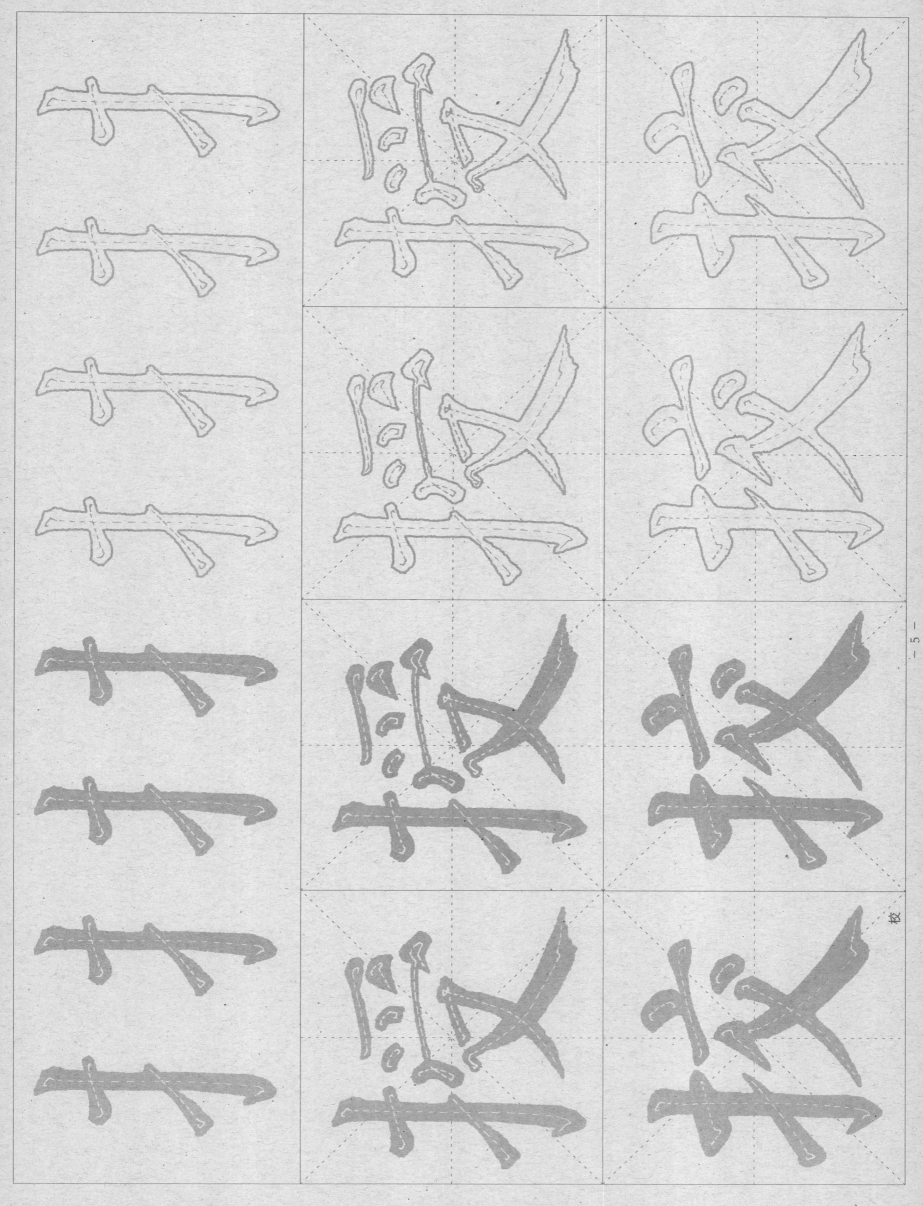

提手旁 【要点】①提手旁整体左伸右缩。②横画宜短，竖画直挺，末横变提。③竖钩与横画（提画相交靠右。

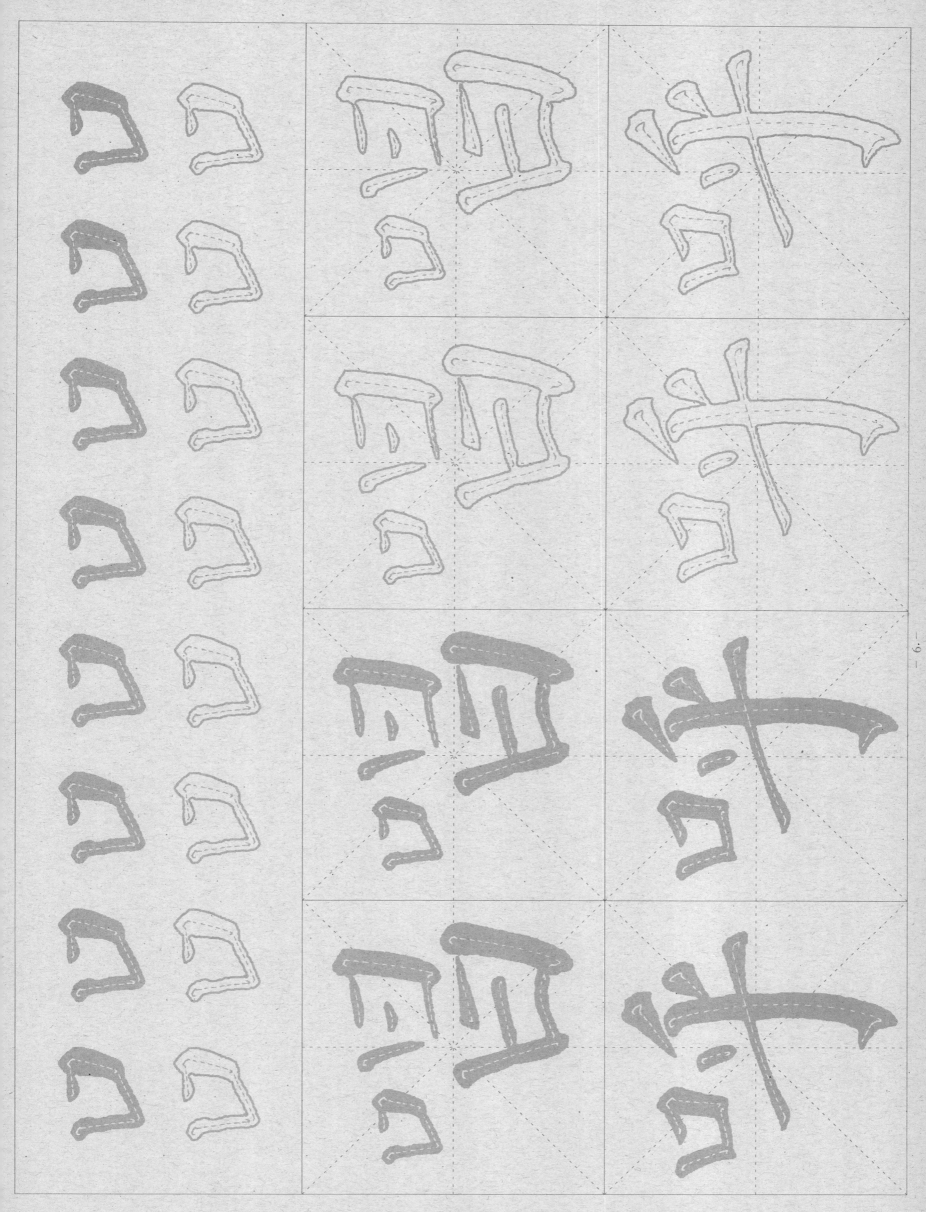

口字旁　【要点】①"口"字作左偏旁时整体宜窄小靠上。②口字旁左上不要封口，以免呆板。

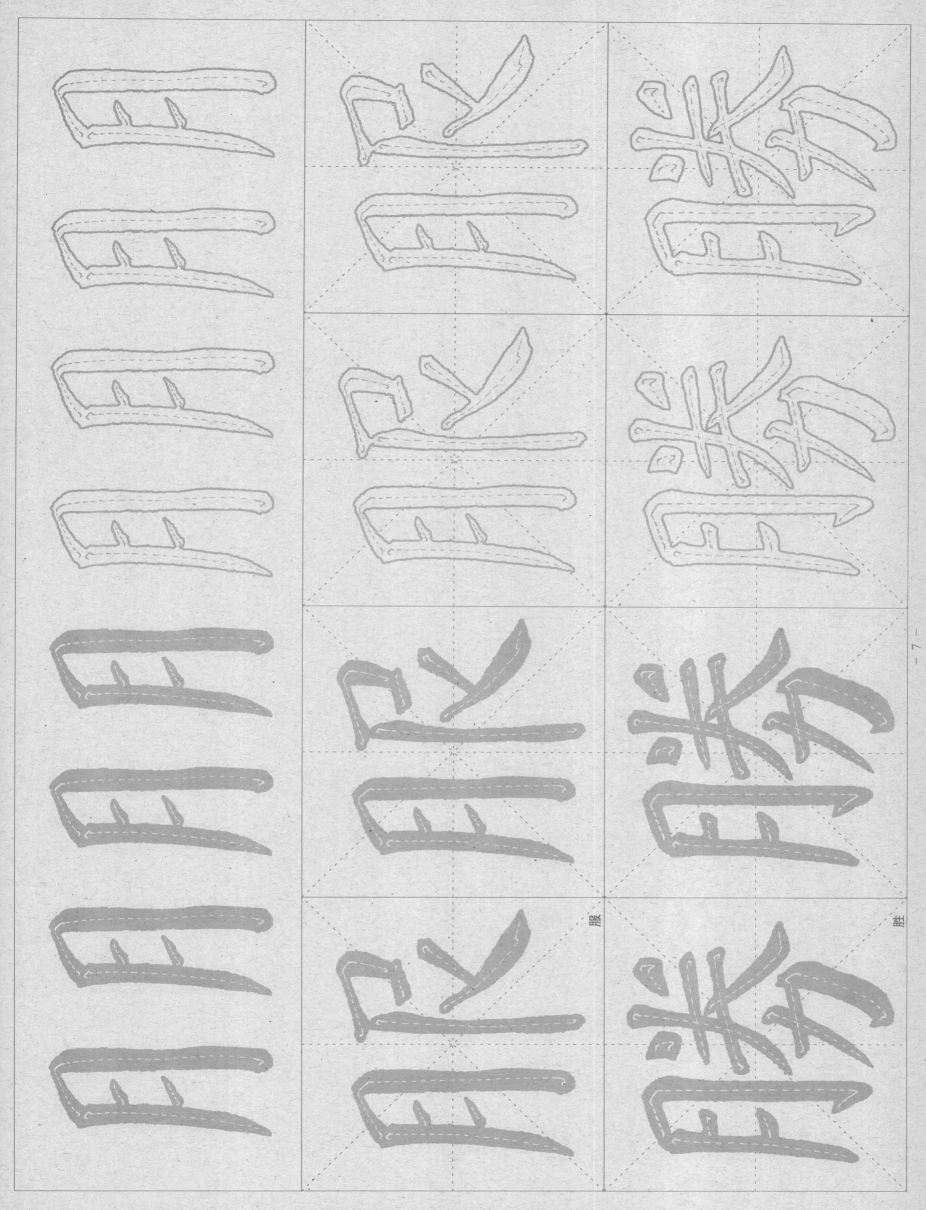

月字旁

服

胜

【要点】①"月"字作左偏旁时，竖撇与竖钩呈相背之势。②月字旁内部两短横应不与竖钩相接。

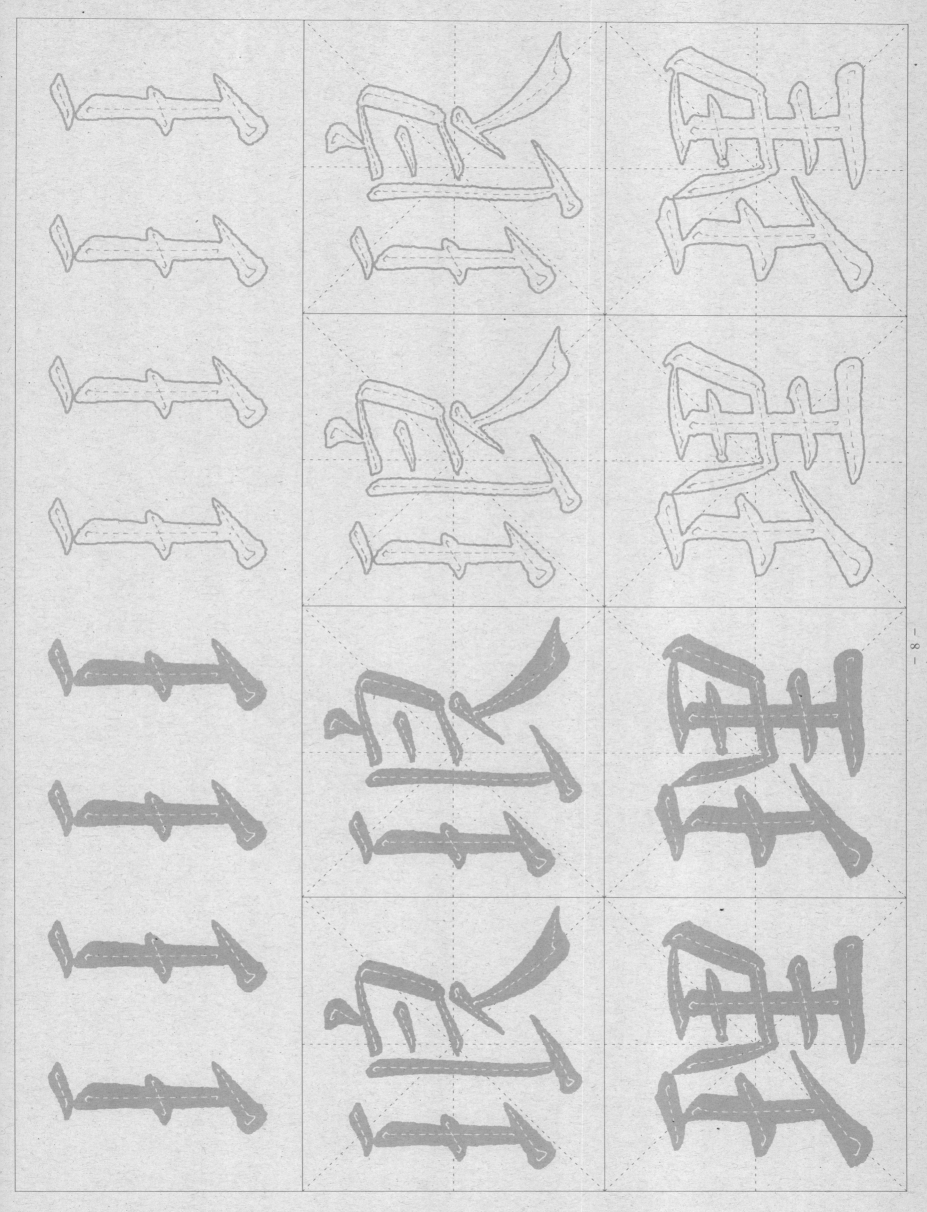

王字旁　【要点】①"王"字作左偏旁时，形状窄长。②横画取斜势，末横变为提画。③竖画稍粗，居中。

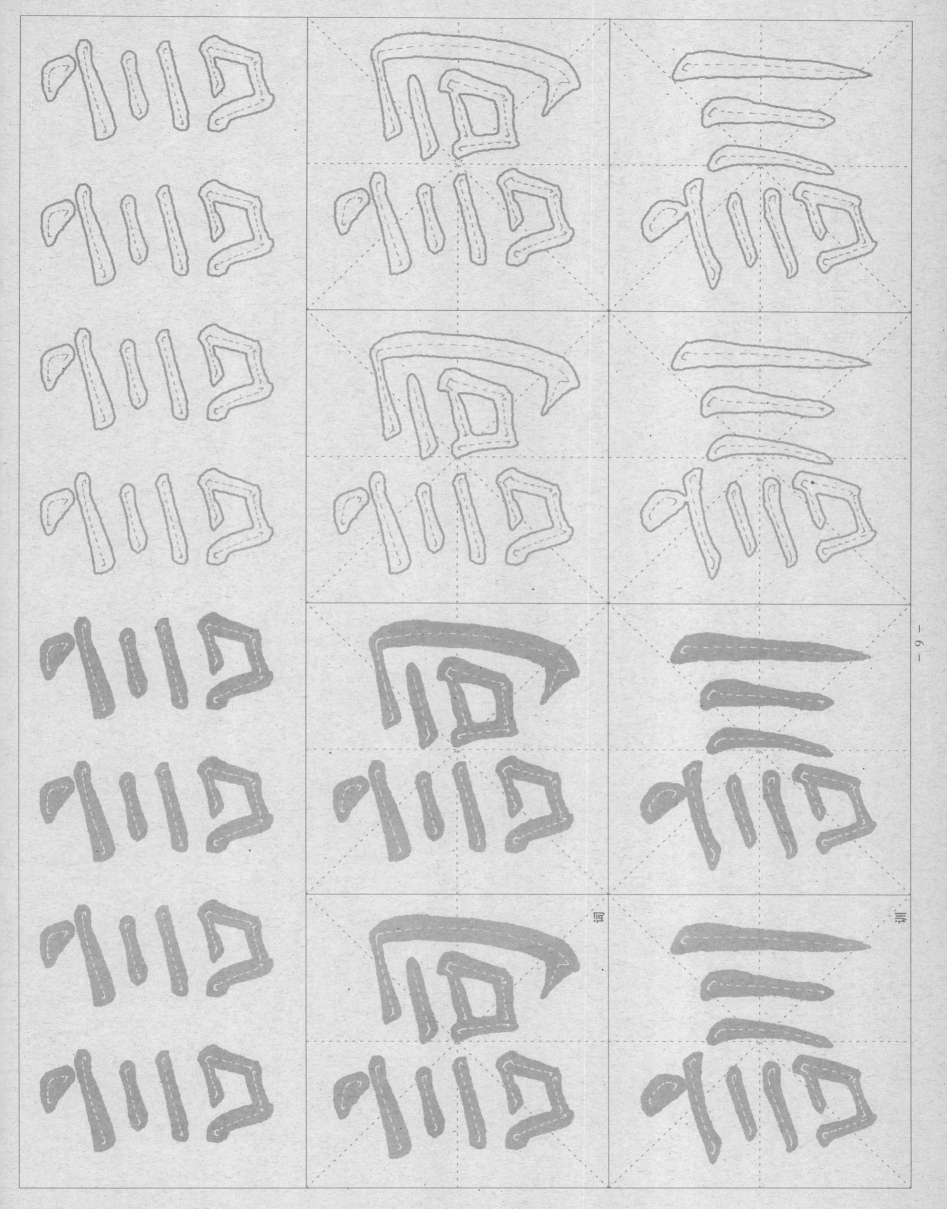

言字旁　【要点】①言字旁整体字长。②首点偏右，诸横间距均匀，长短不一。③"口"部宜上宽下窄。

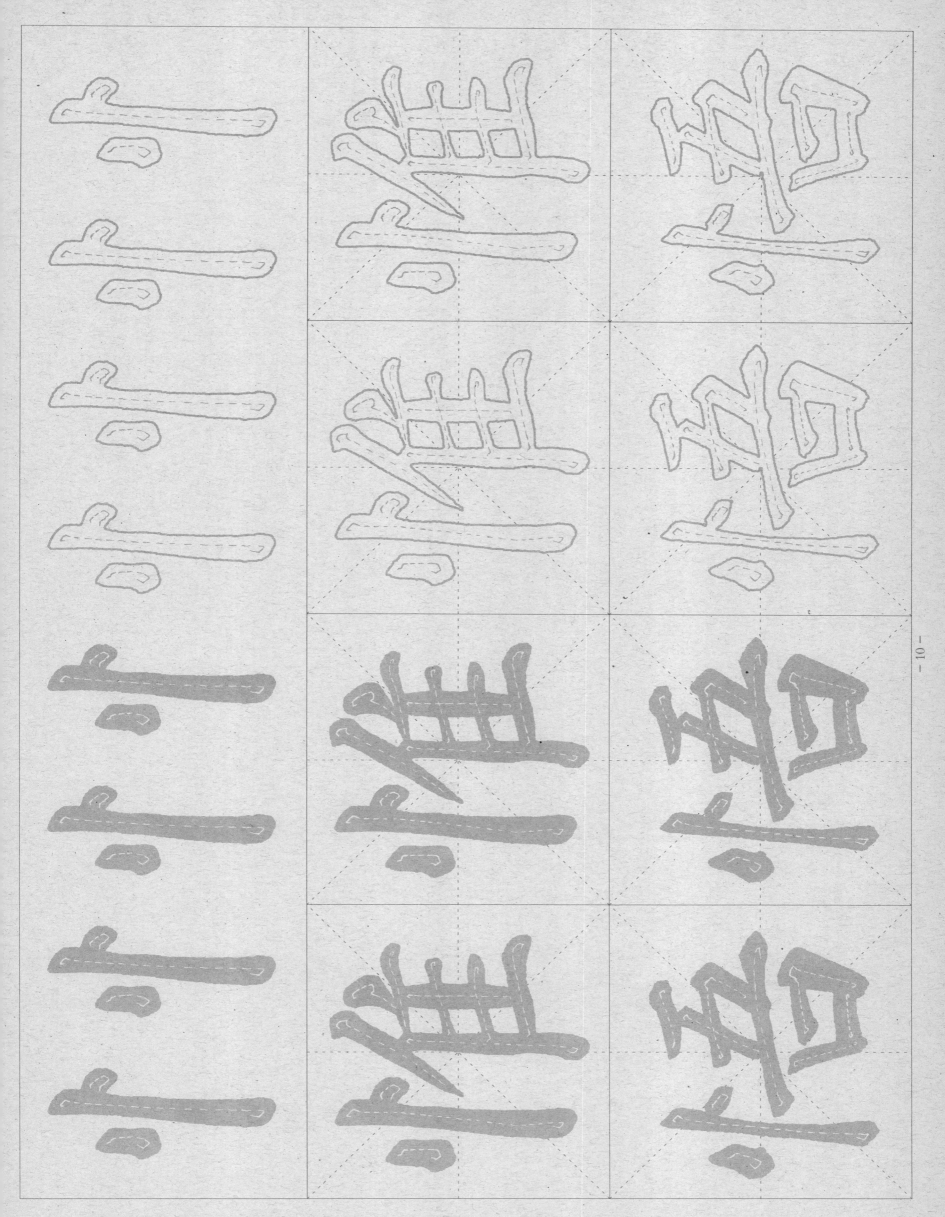

坚心要 【要点】①书写时注意行笔顺序,先写两点再写竖画。②两点位置左大右小,左低右高,右点与竖相接。③竖画略有弧度,"居于两点之间偏右。

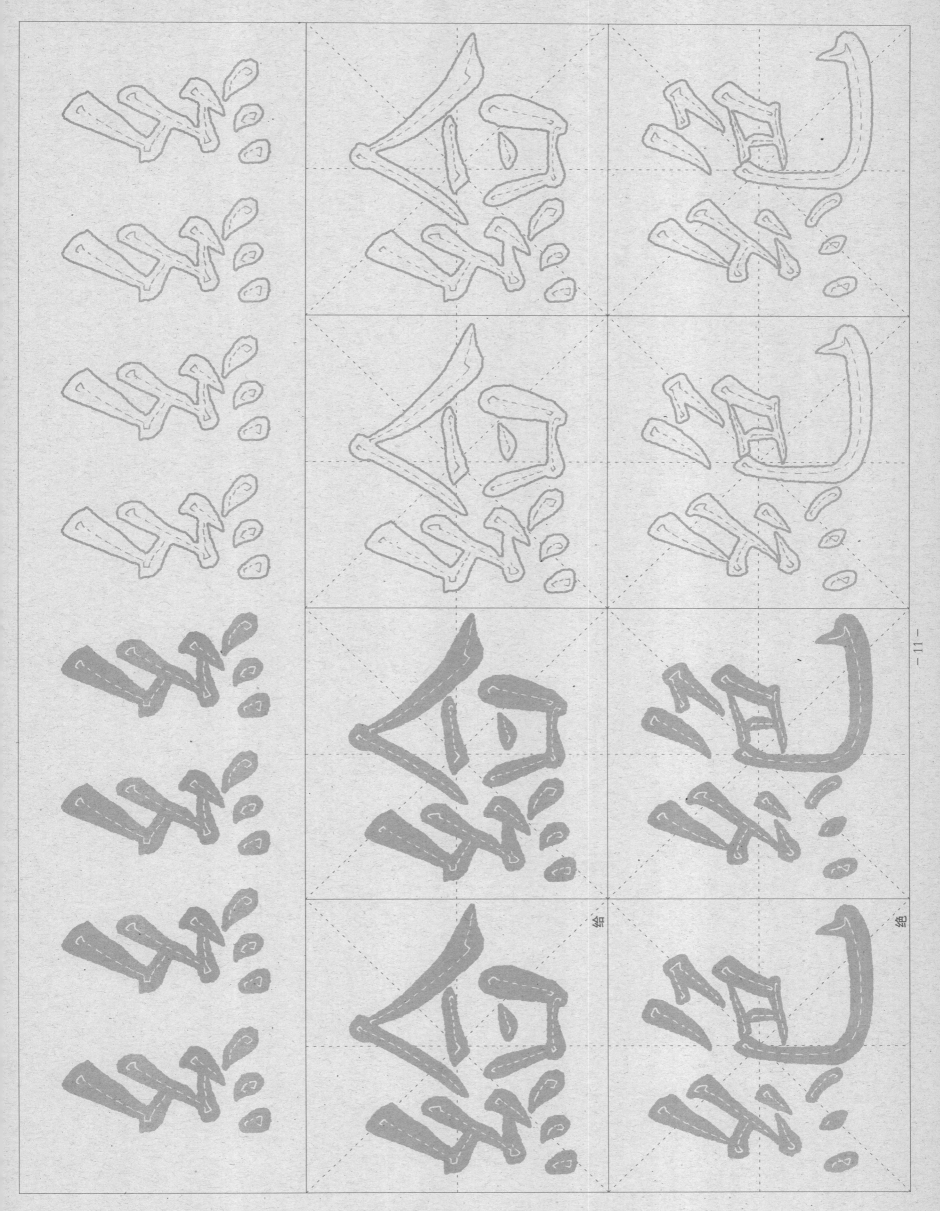

绞丝旁　【要点】①绞丝旁笔画较多，整体宜窄长。②注意两组撇折夹角不同。③下三点等距呼应。

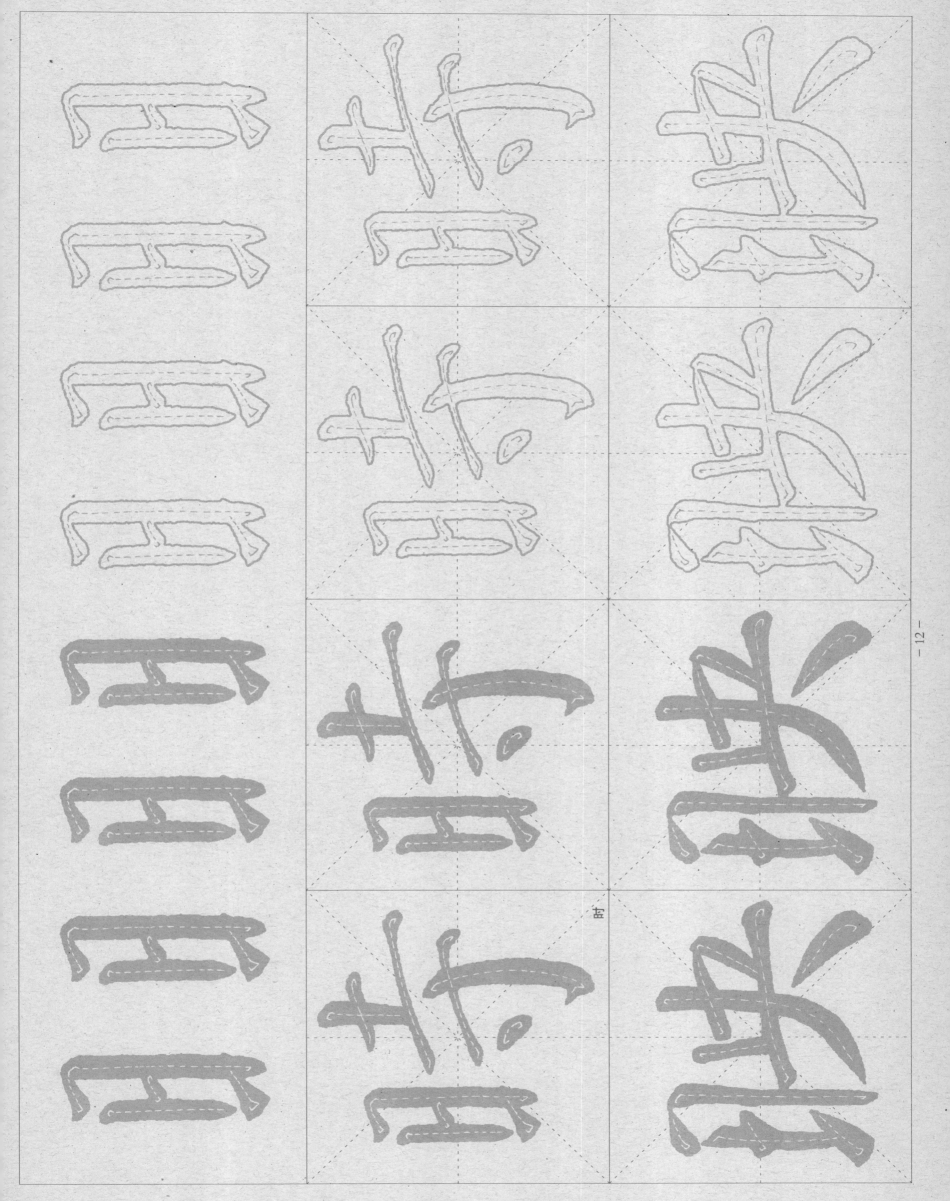

日字旁　【要点】①日字旁体形窄长。②横画取斜势，距离基本相同，末横变提。③右竖下伸，长于左竖。

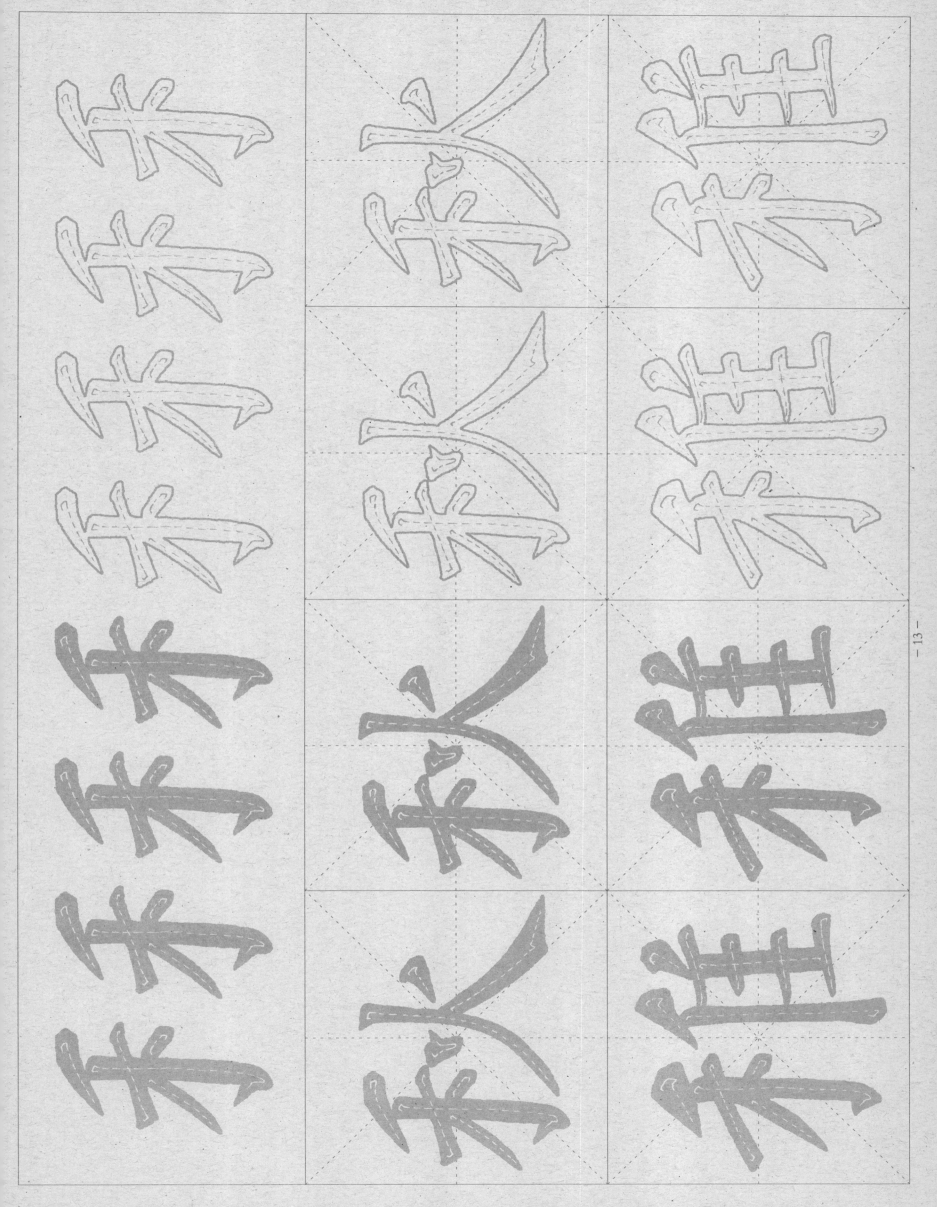

禾字旁　【要点】①写法与木字旁相似。②整体体势偏长，上紧下松，左伸右缩。③首撇宜平。④注意观察不同例字的出钩方向。

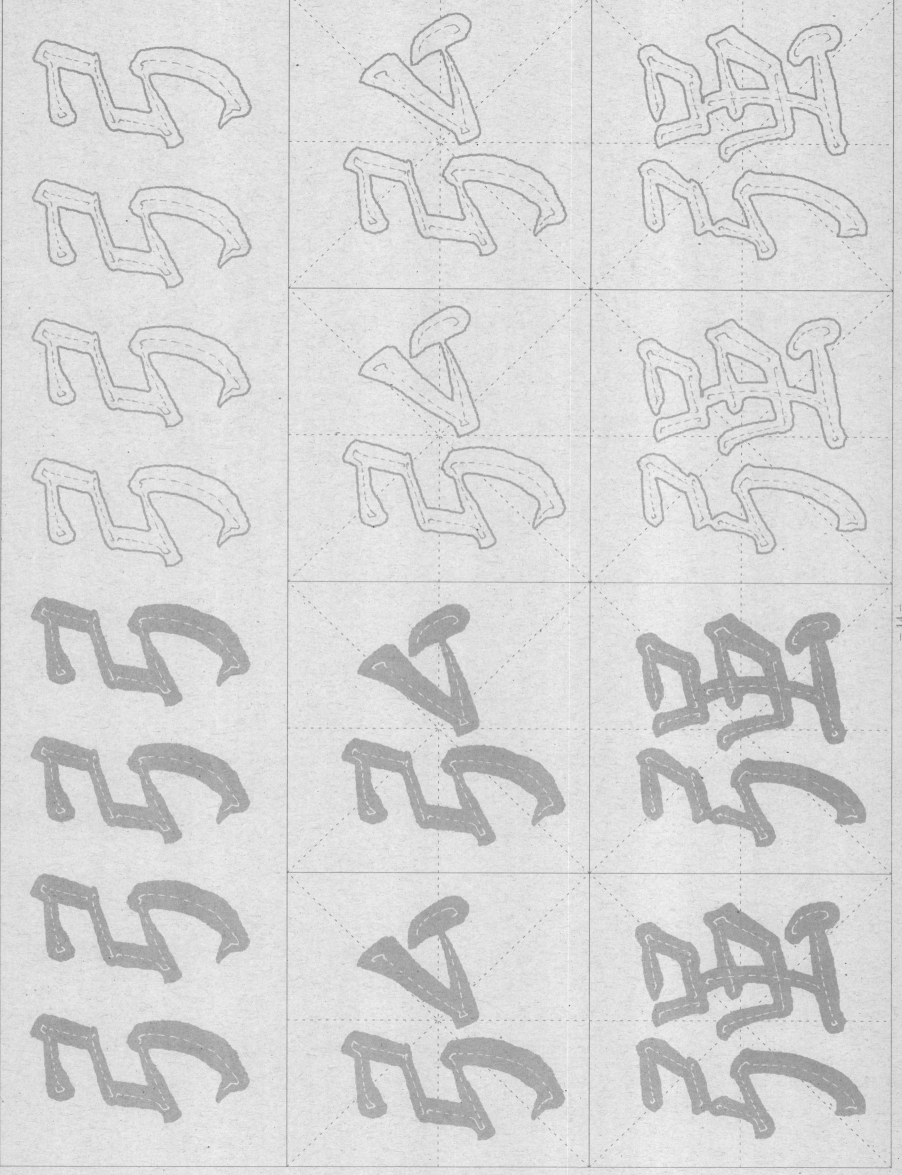

弓字旁　【要点】①弓字旁体势较长。②弓字旁上部紧凑，下部疏朗，弯钩稍长。③三短横间距基本相等。

陵

左耳旁 【要点】①左耳旁上紧下松。②竖画为垂露竖，略带弧度。

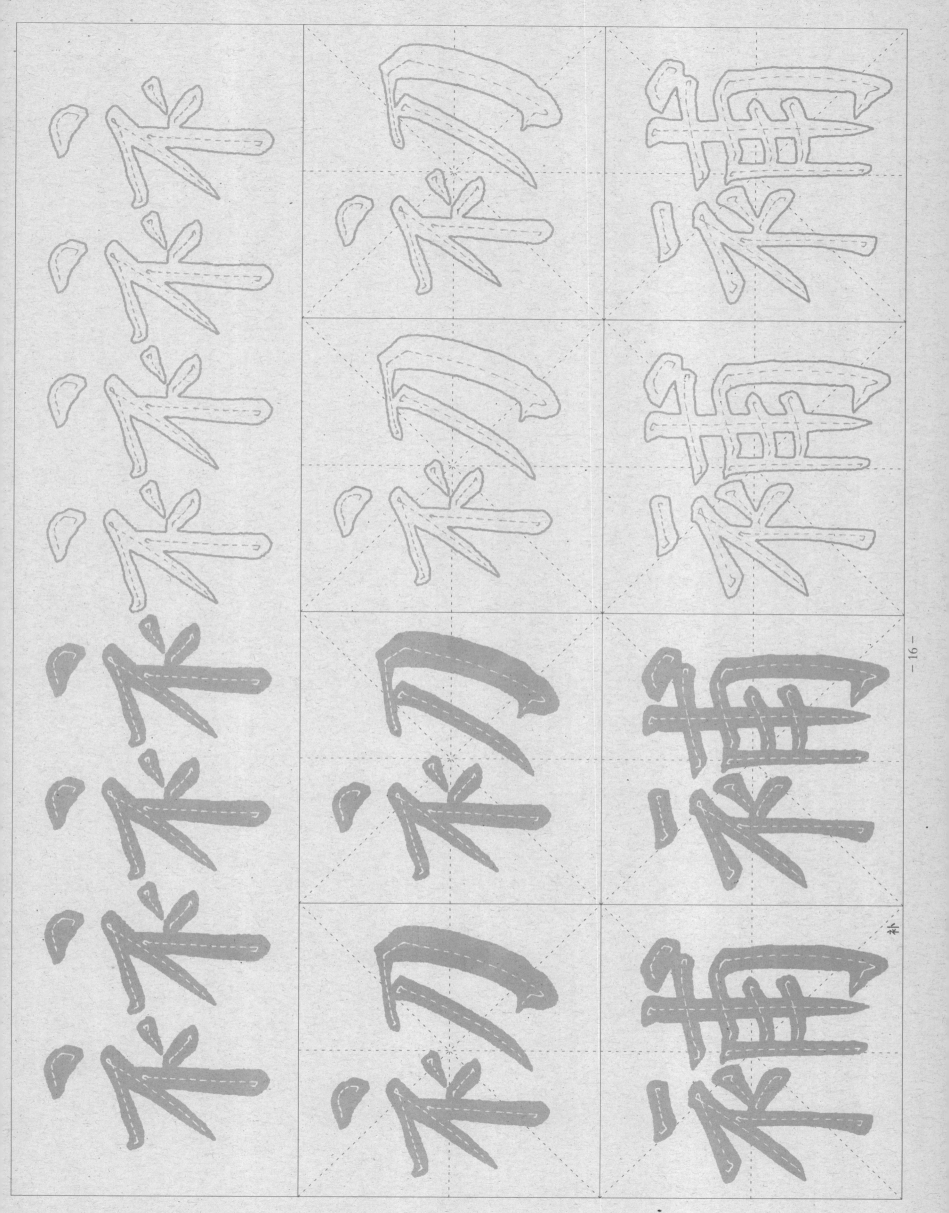

衣字旁　　【要点】①点坚对正，位置靠右。②横画左伸，略取斜势。

钩

锡

金字旁 【要点】①整体窄长。②首撇向左下伸展，捺变为点，应小。③中竖与撇起笔处基本对正。

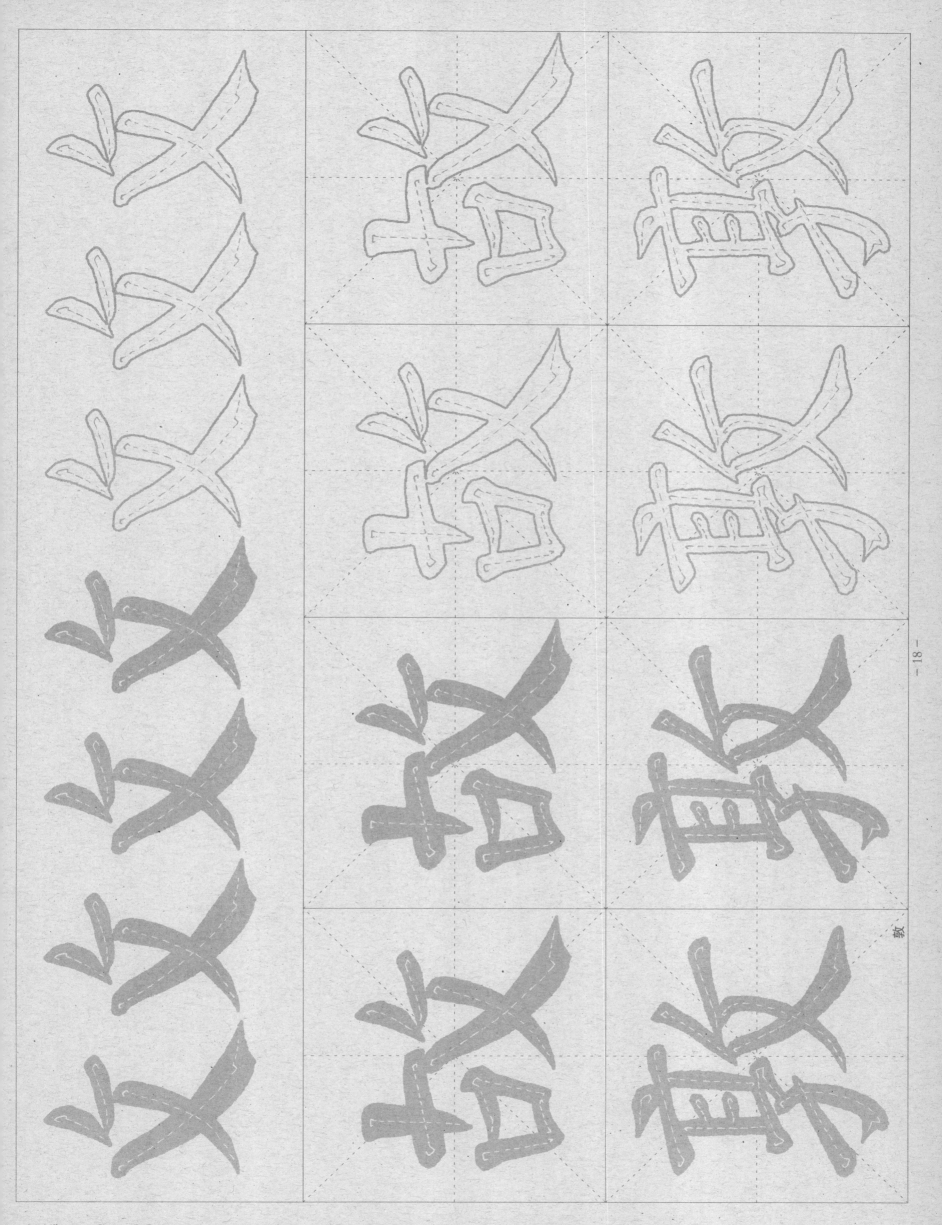

反文旁 • 【要点】①首撇宜短小，横画轻落重收。②下撇轻写，不宜过长。③捺画厚重伸展，稳定全字重心。

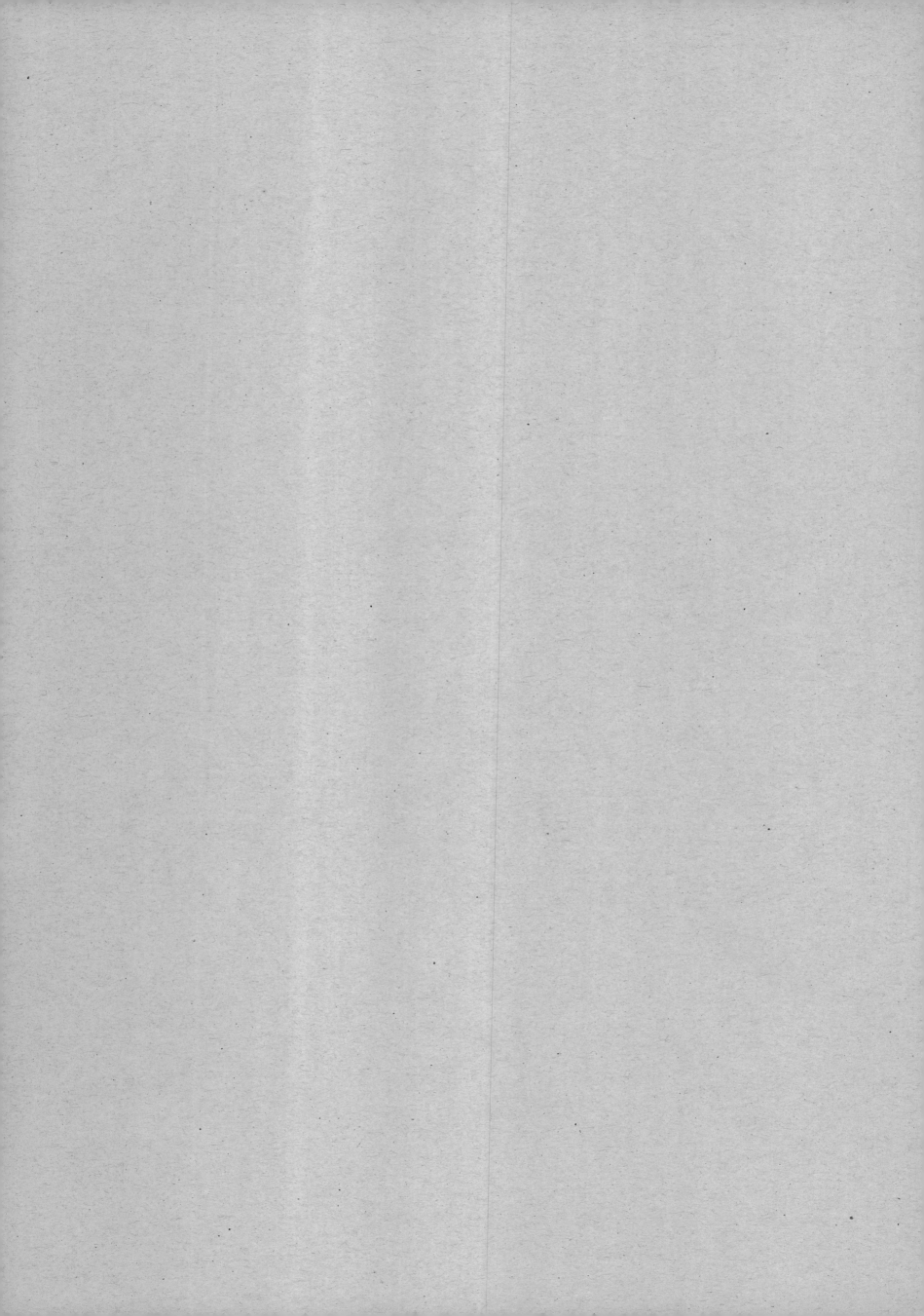

右耳旁　【要点】①右耳旁居右，往往取势较低。②书写时应先写横撇弯钩，再写悬针竖。③横撇与弯钩不接。

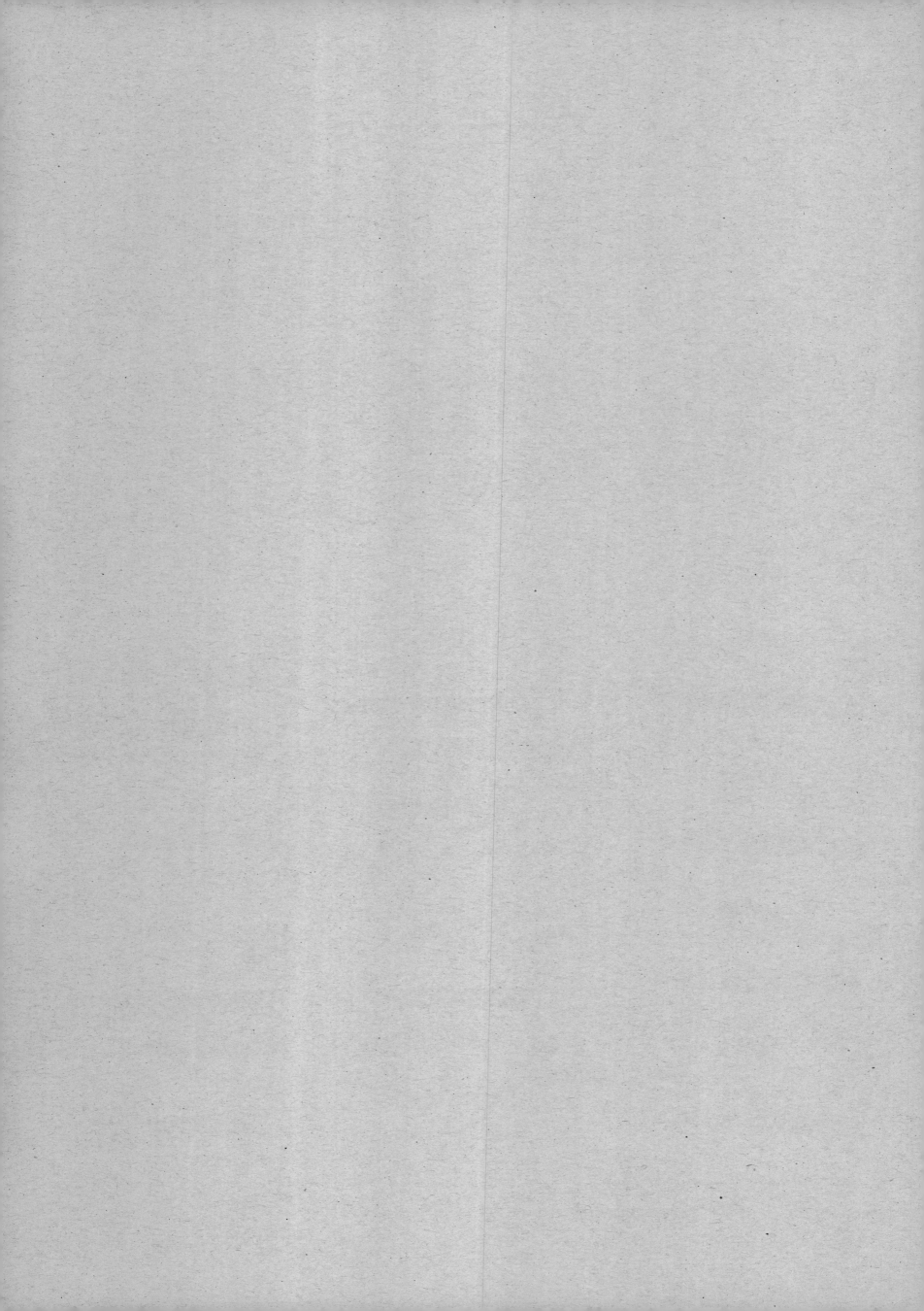

立
刀
旁
【要点】①短竖位置靠上。②竖钩略有弧度,挺拔有力。

判

制

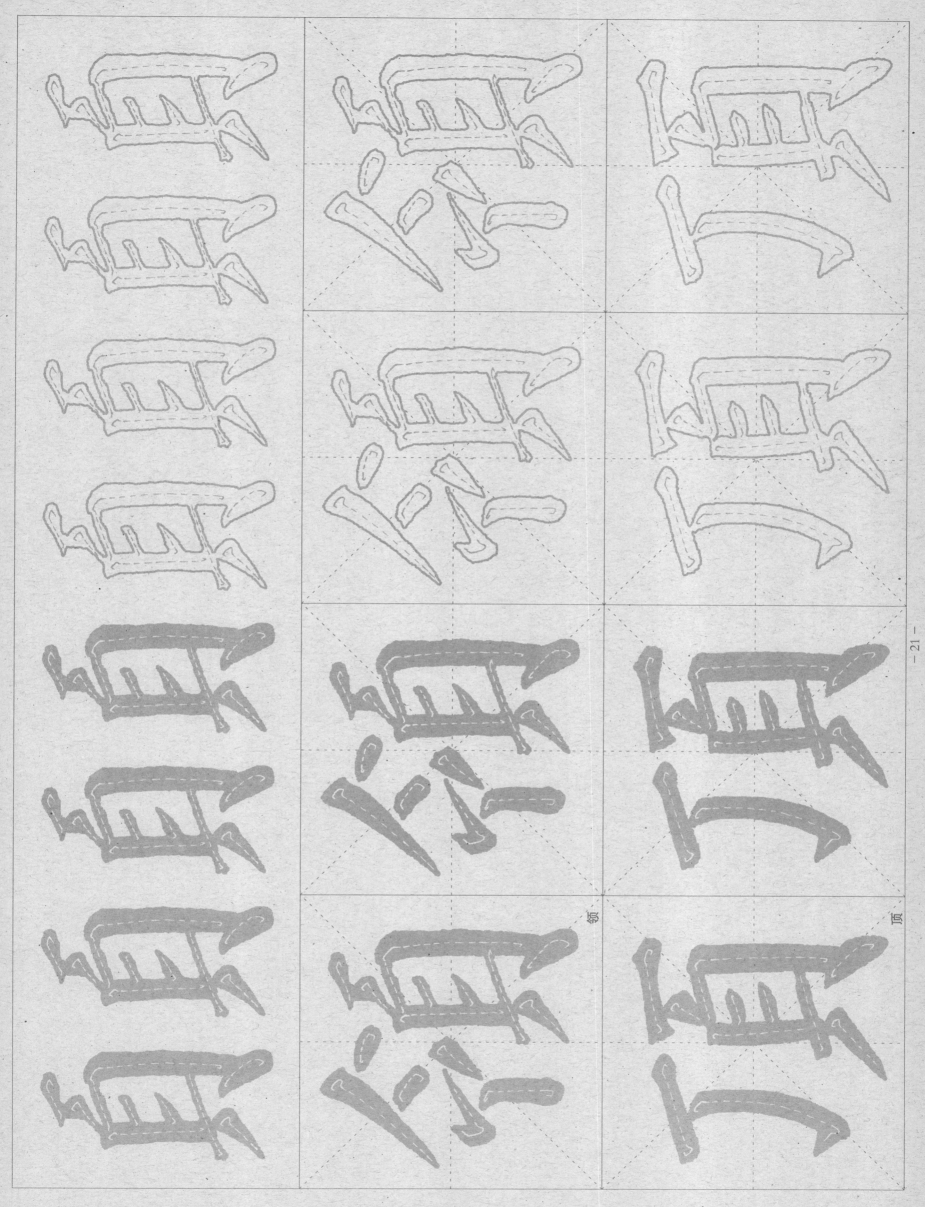

页字旁　【要点】①整体形态端正，稳定字形。②横画取斜势，间距均匀。两竖正直，左短右长。③两点呈"八"字形，与两竖对正。

领

顶

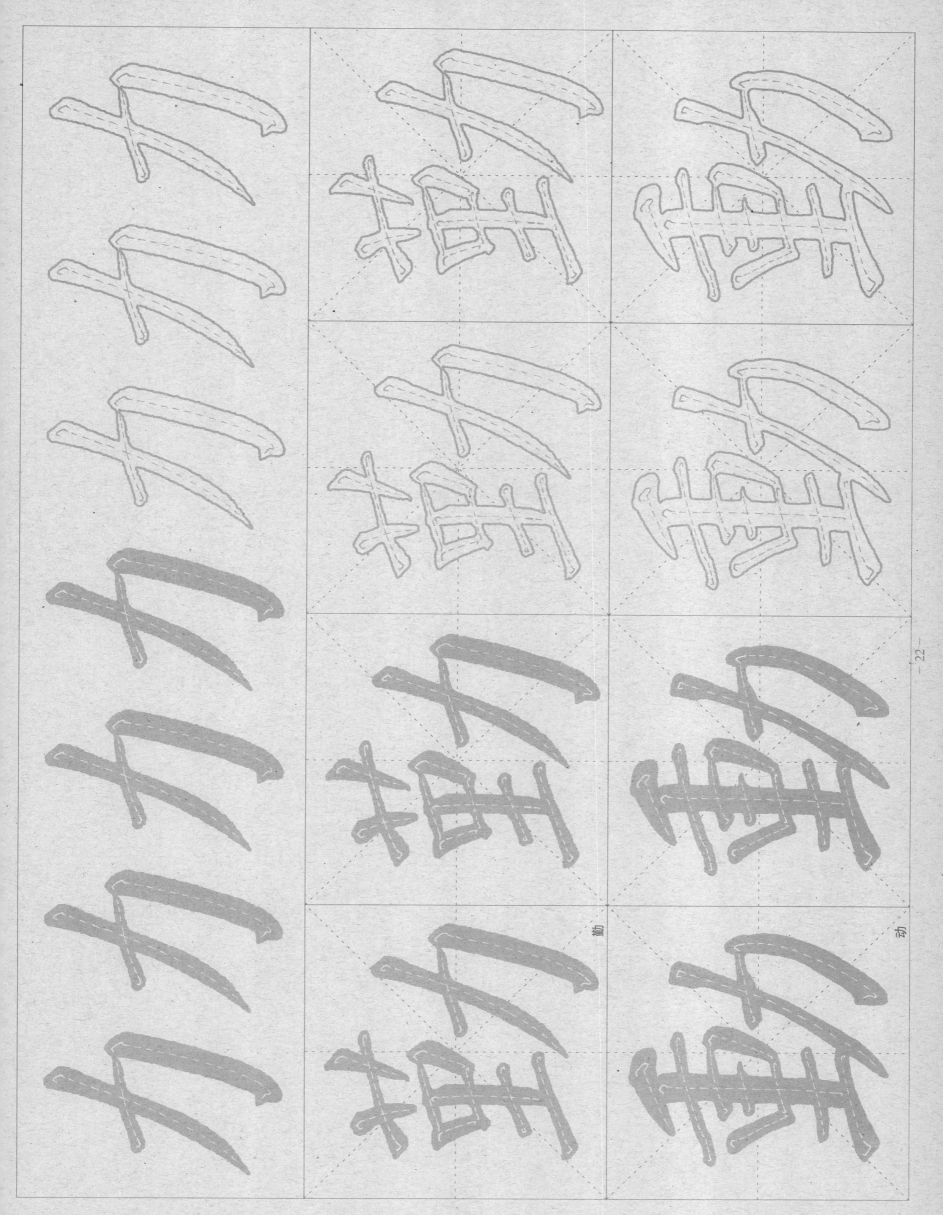

力字旁 【要点】①整体呈斜势。②先写横折钩,再写斜撇。③居右时位置靠下。

勤

动

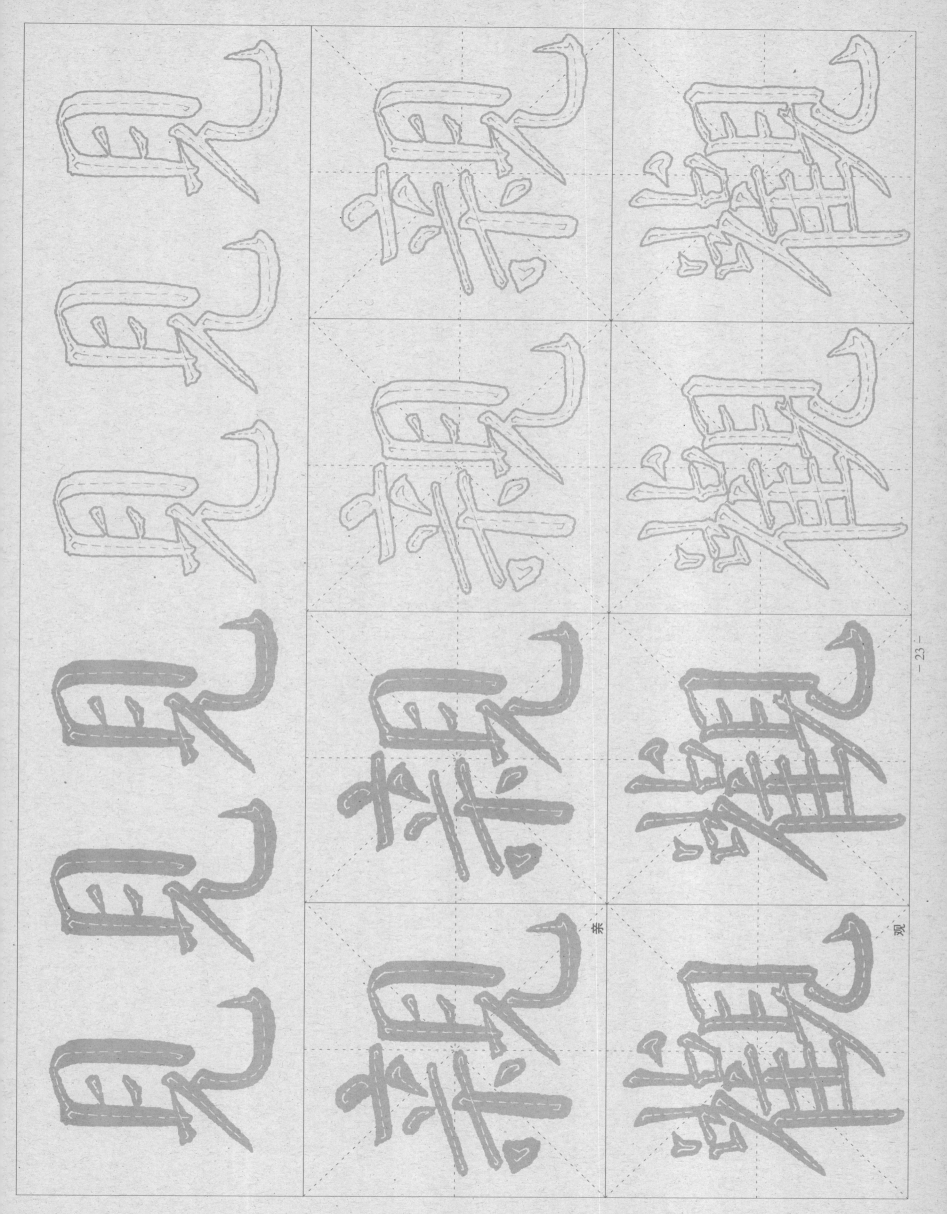

见字旁 【要点】①"目"部方正，笔画均匀。②底横变作提，启带下一笔。③"儿"部撇画较直，竖弯钩较重，向右舒展。

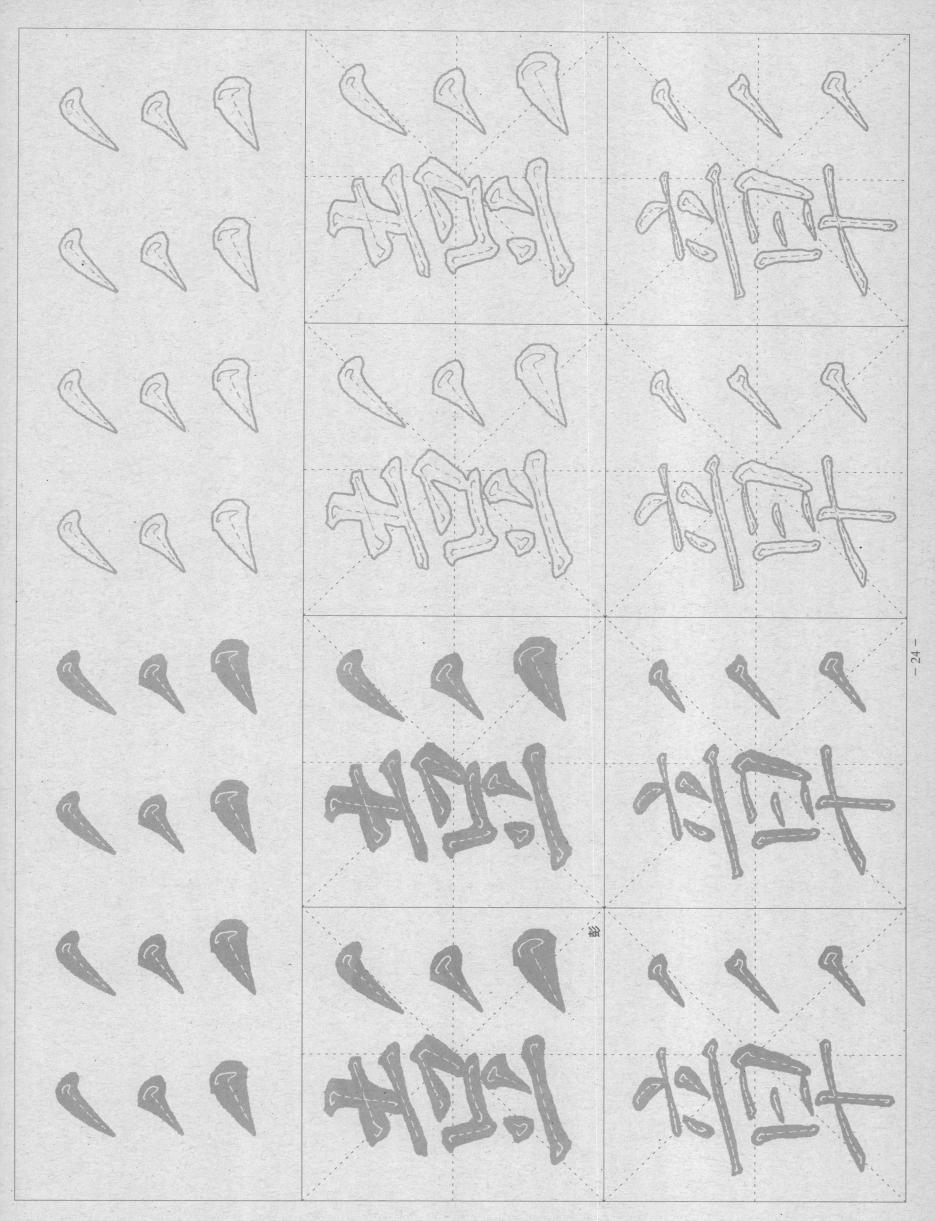

三 撇旁　【要点】①三撇画上下基本对齐，间距相等。②短撇重叠，圆头尖尾，书写速度快捷。

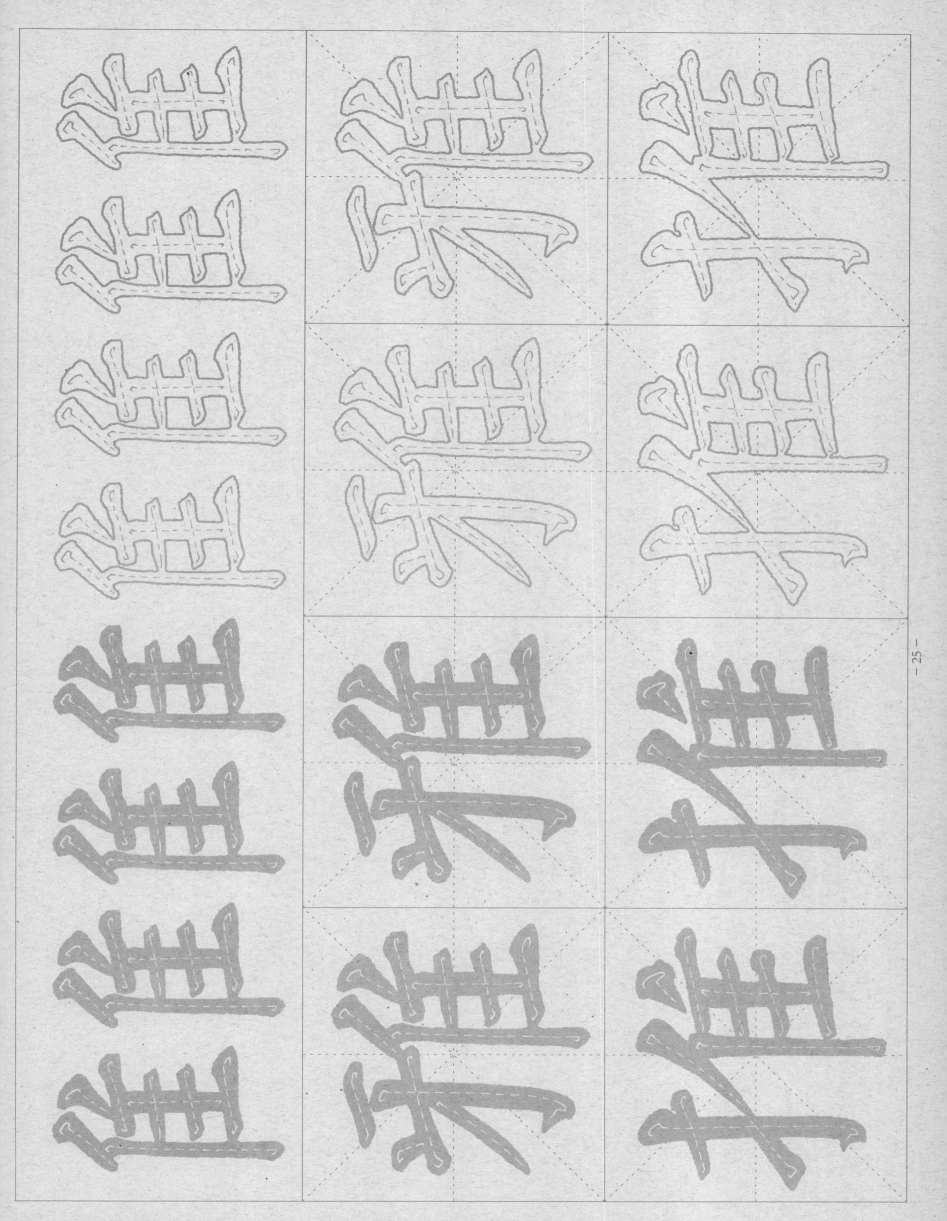

隹字旁 【要点】①左竖为垂露竖，瘦长，向下伸展，右竖厚重。②横画取斜势，间距均匀。

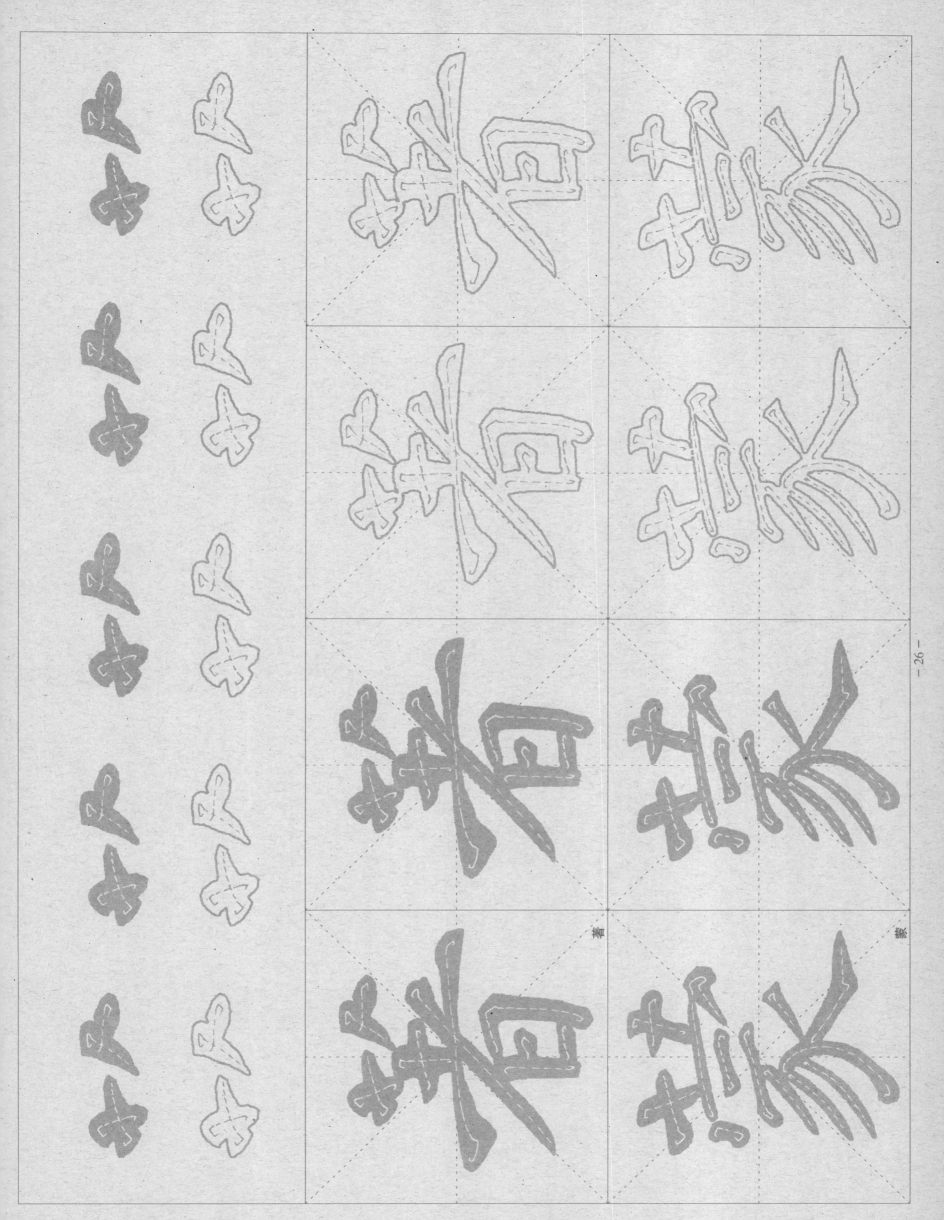

草字旁

【要点】①左边为右尖横，右边为左尖横；左边为短竖，右边为短撇。②书写顺序为从左到右：先写短竖，再写右尖横，顺势写左尖横，再写短撇。③右边略高于左边。

宝盖头　【要点】①上点居中，处于字的中轴线上。②横钩平正，结体宽大，包住下部笔画。

竹字头　　【要点】①竹字头笔画较多，宜写小。②右边略高于左边。③两点较小，取势相向。

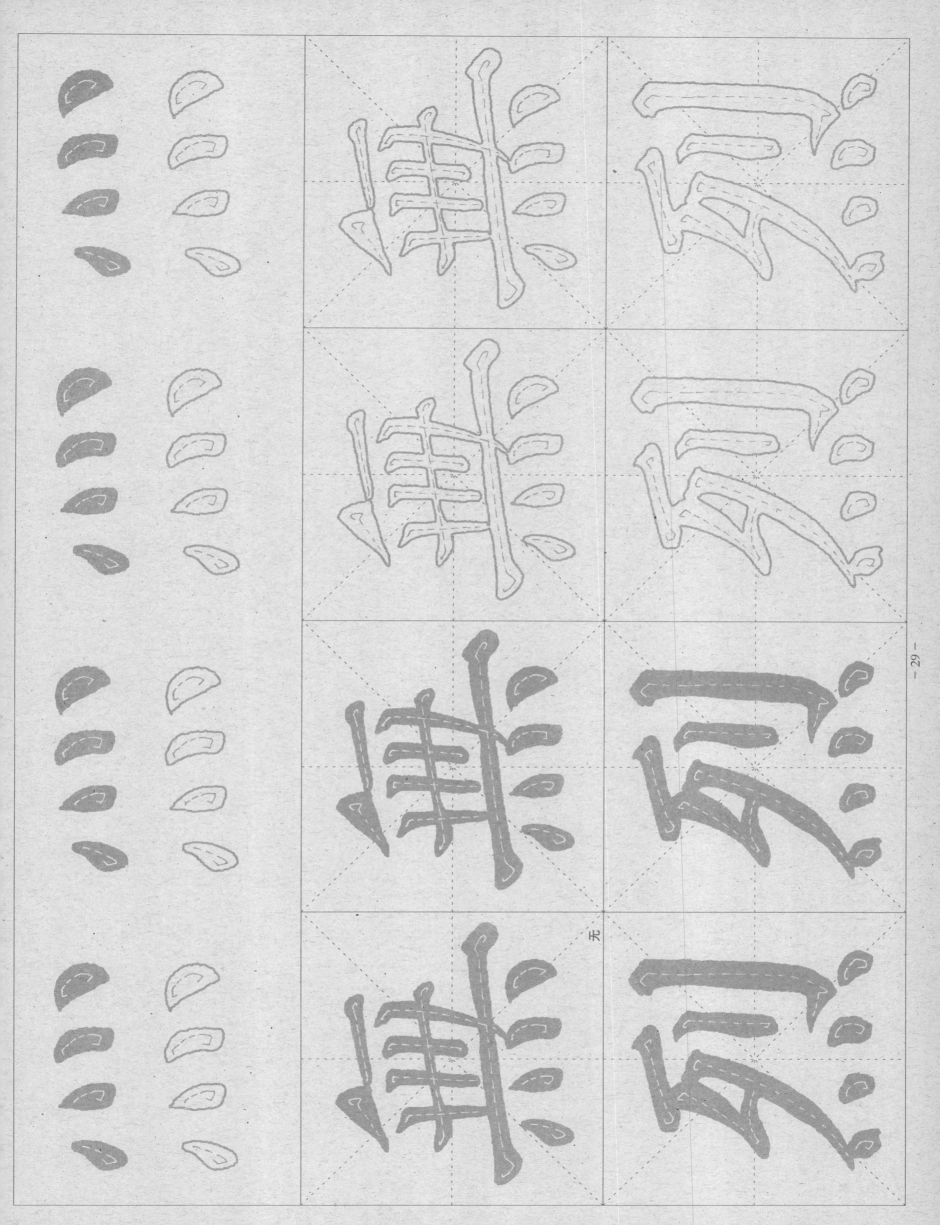

四点底　【要点】①四点底整体取平势,以托住上部。②四个点形状各异,间距均匀,左右顾盼。③书写中行笔均按顺时针方向,笔断意连,一气呵成。

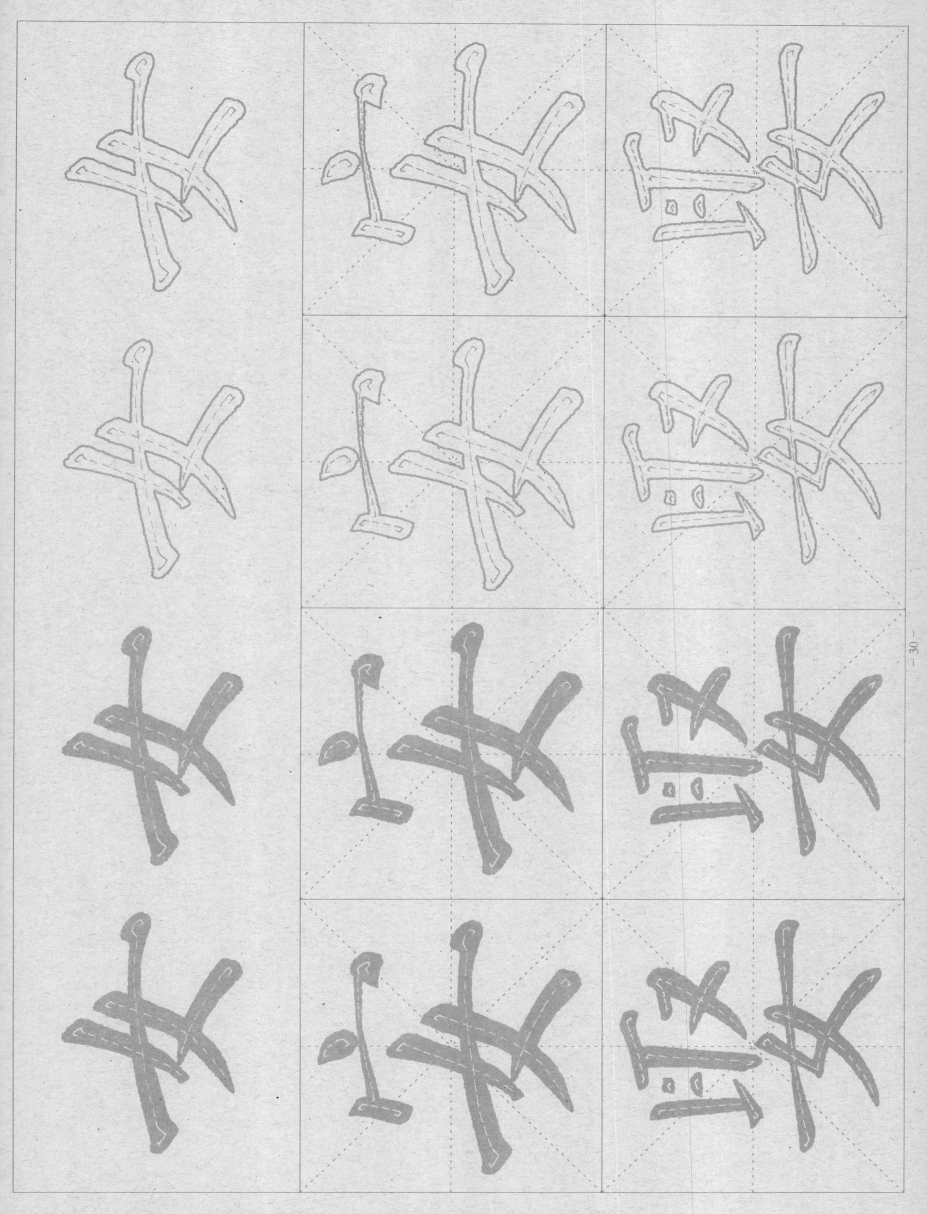

女字底　【要点】①女字底整体内收外放。②横画端正,直而长,托住上部。③长撇与长点下齐,安稳字形。

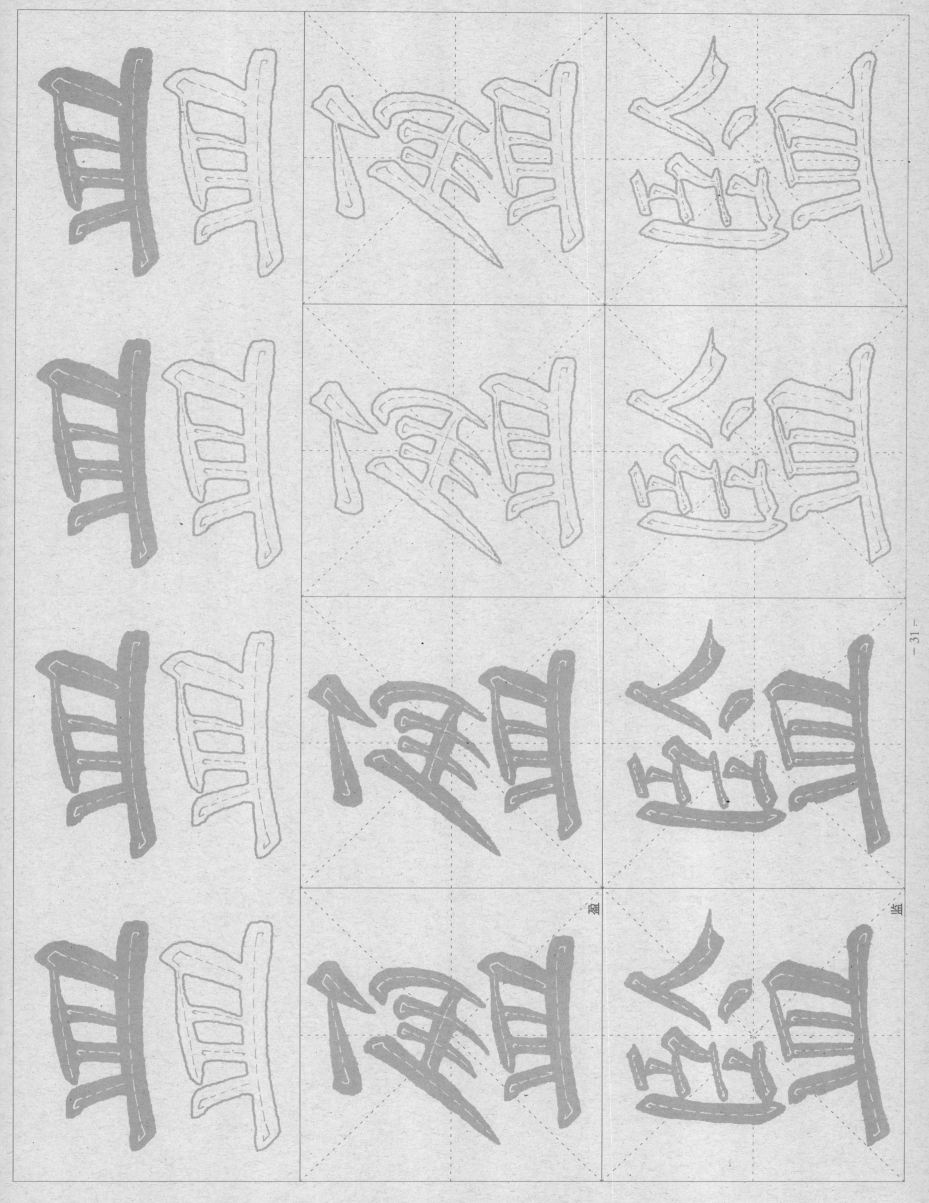

皿字底　【要点】①皿字底形态扁宽。②侧竖内收，中间两竖要有变化，四竖分布均匀。③下部长横托住上部。

质

贤

贝字底 【要点】①两竖正直，左短右长。②横画取斜势，末横为提，四横间距均匀。③两点呈"八字"状。

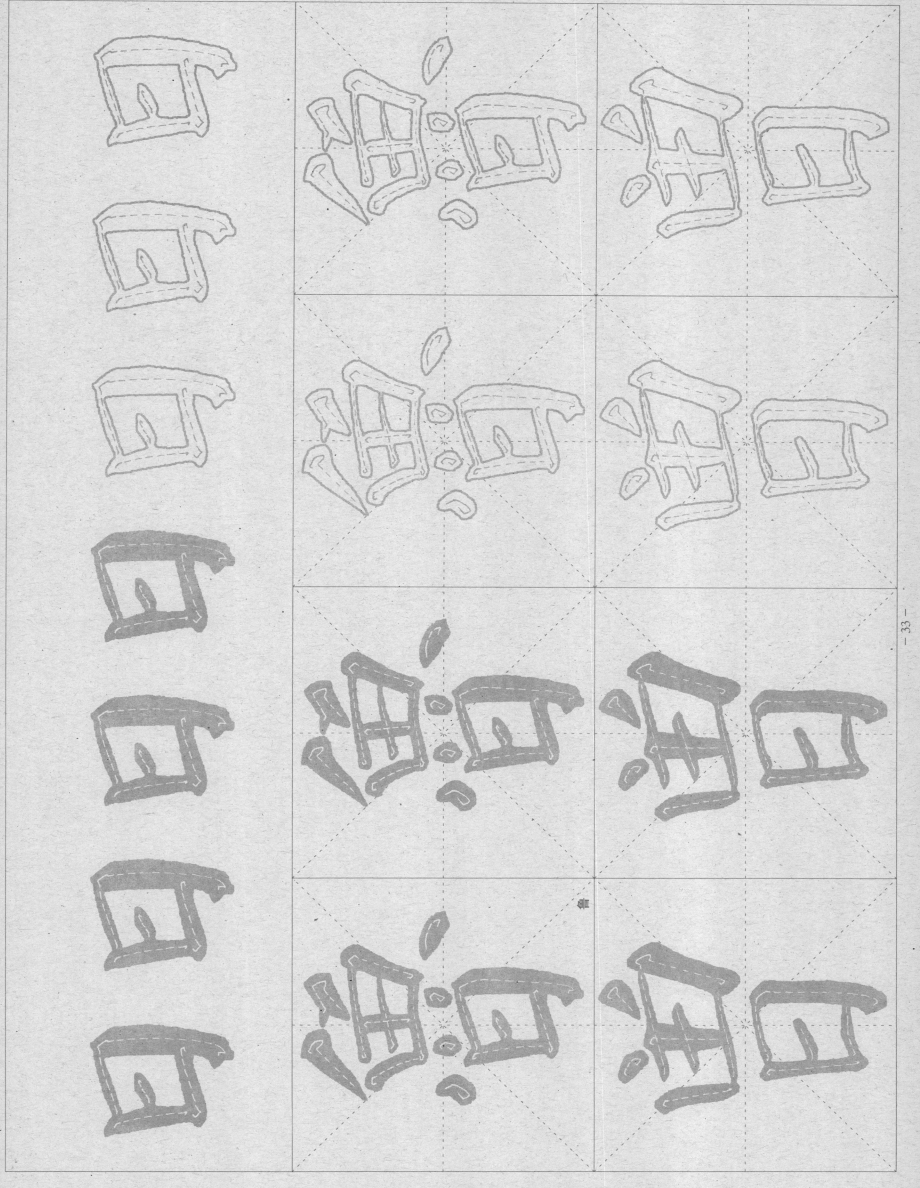

日字底　【要点】①日字底整体形态长方。②框内横画不接右竖。③横细竖粗。右竖较左竖粗长。

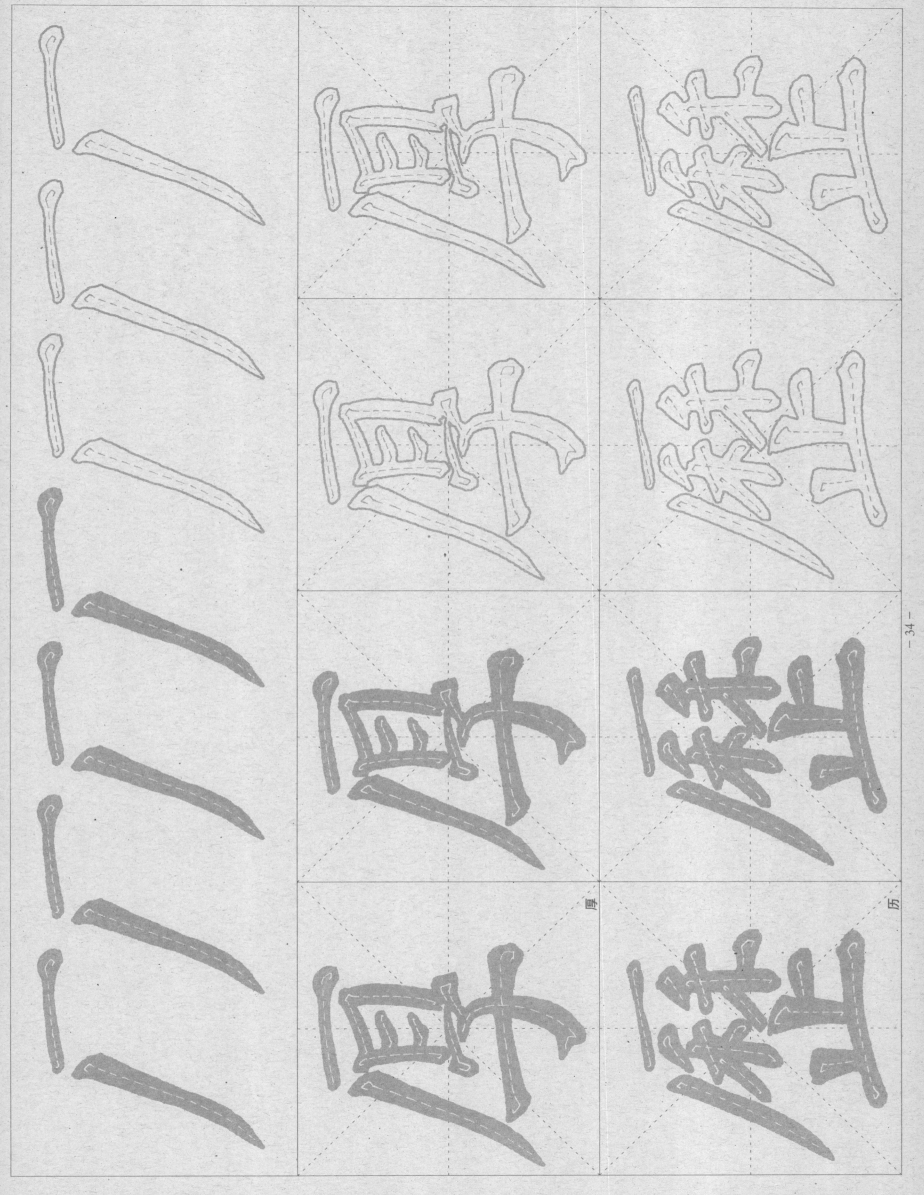

厂字旁　【要点】①斜撇与横画不接，留空透气。②横画取斜势，斜撇左下伸展，略带弧度。③厂字旁的宽窄、长短应与被包围的部分相协调。

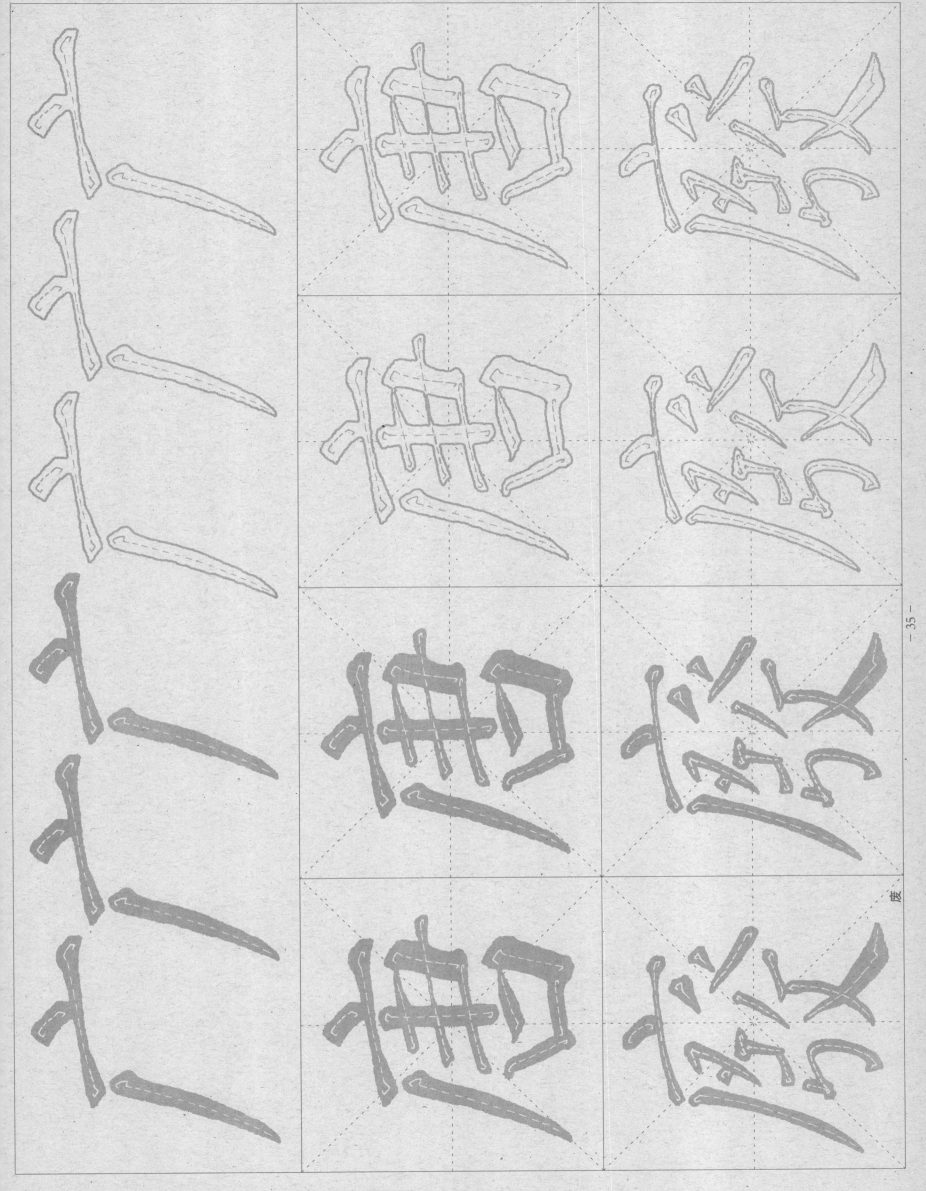

广字旁　　【要点】①点画为斜点，与下横相接。②横较撇短，左低右高。③撇画舒展，略有弧度。

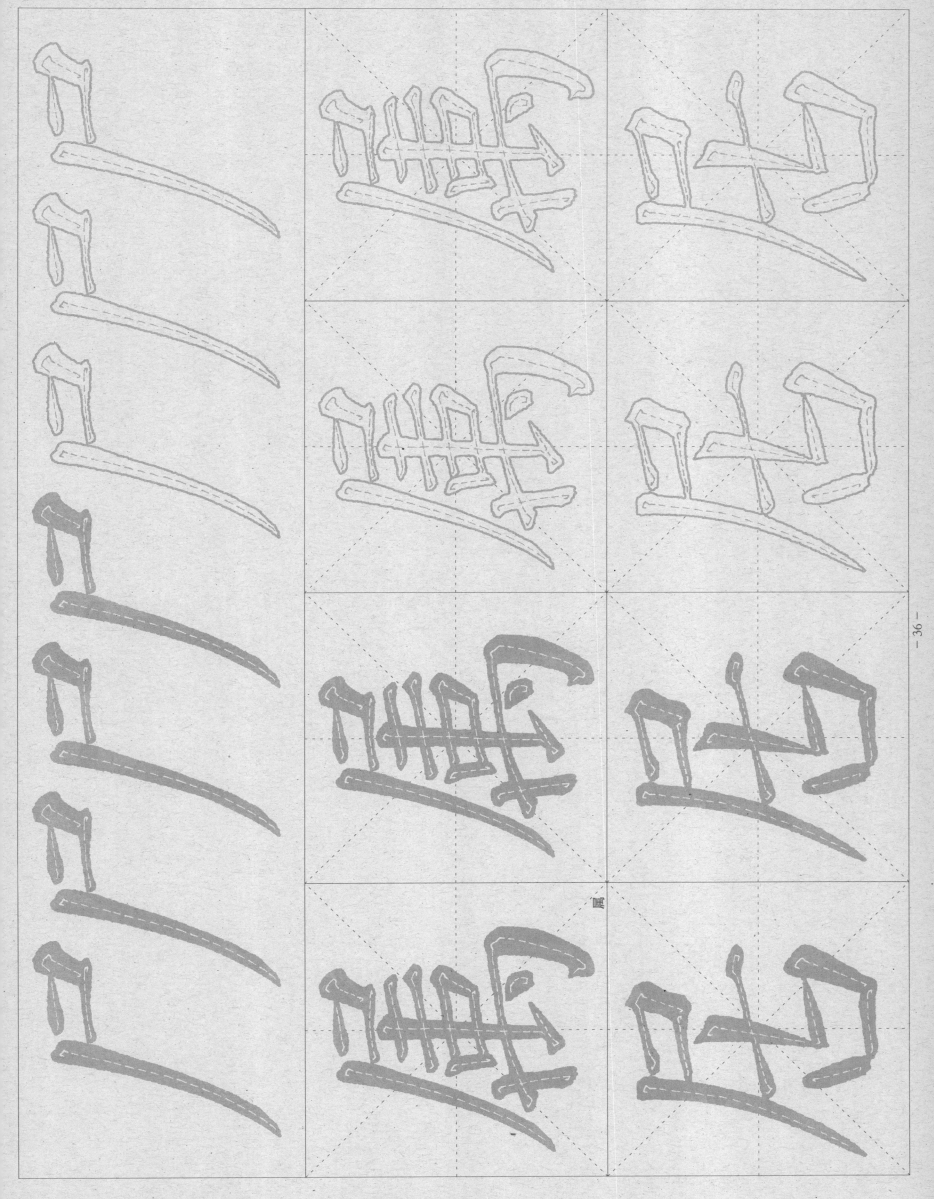

尸字旁　　【要点】①上部围成的「口」呈扁形，宜紧凑。②撇画较长，有弧度。

【要点】
① 斜撇与横画不接，留空透气。
② 横画取斜势，斜撇左伸下展，略带弧度。
③ 厂字旁的竖长短应与被包围的部分相协调。

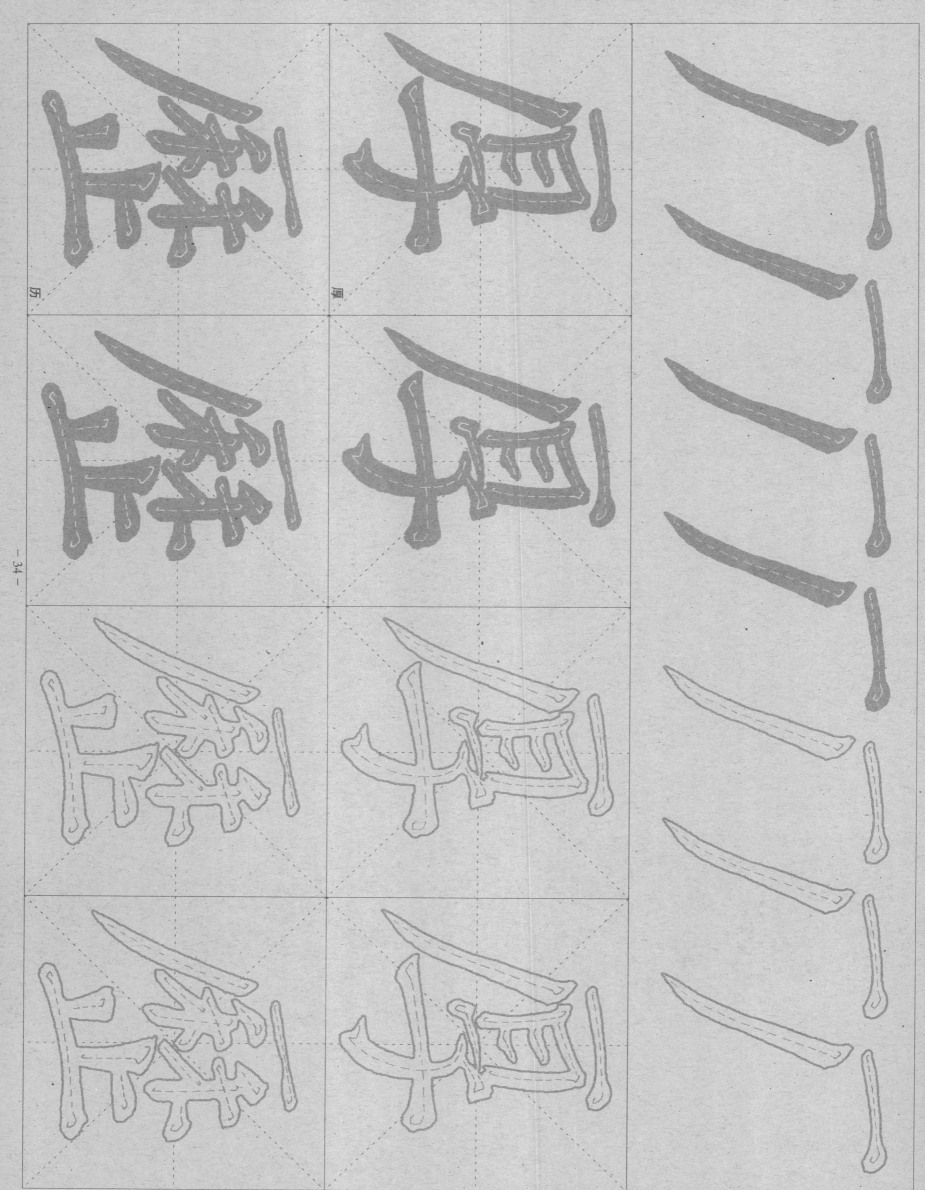

厚

历

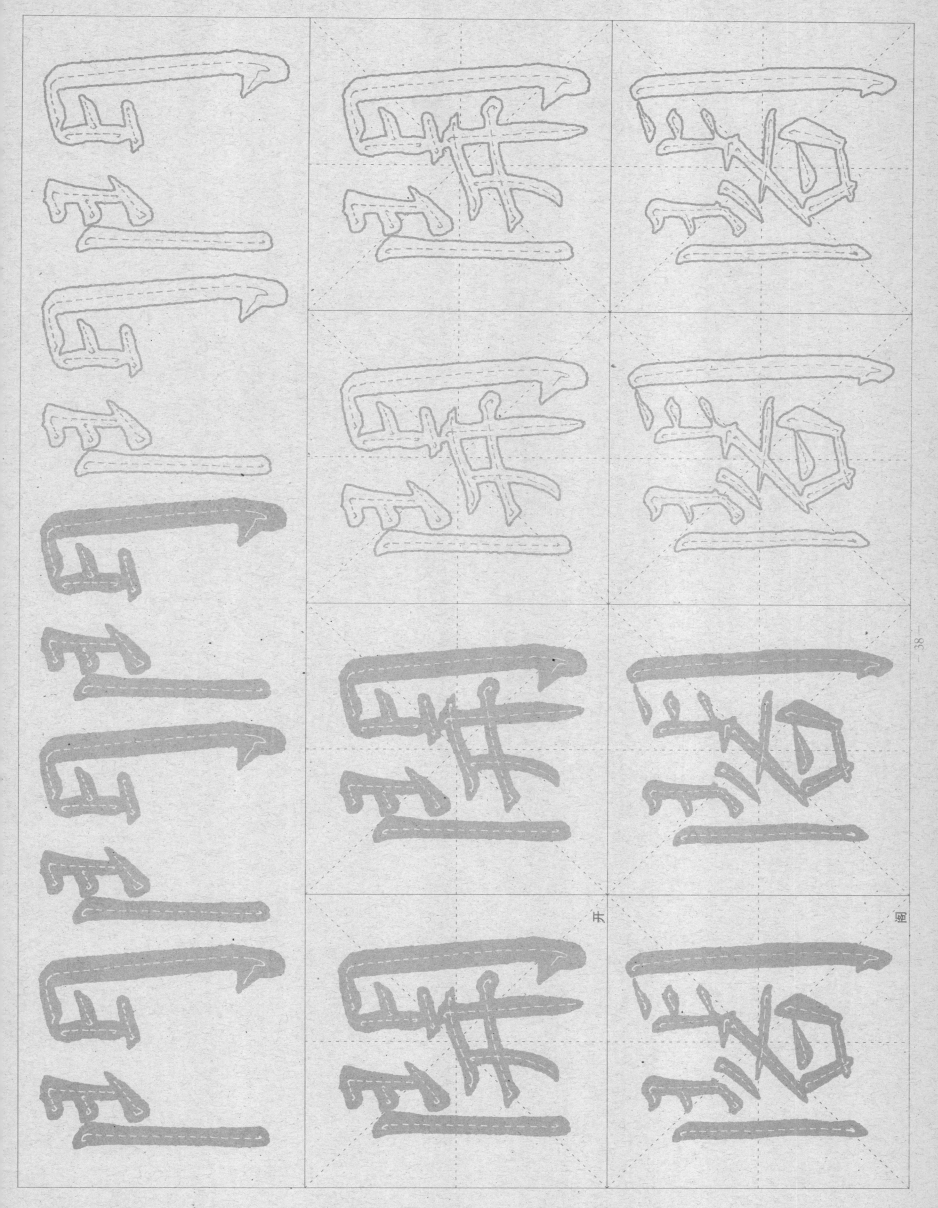

门字框 【要点】①左右同形相向，保持适当距离，勿紧靠。②右竖钩厚重沉稳，长于左竖。③横画虽短但也要有所变化。

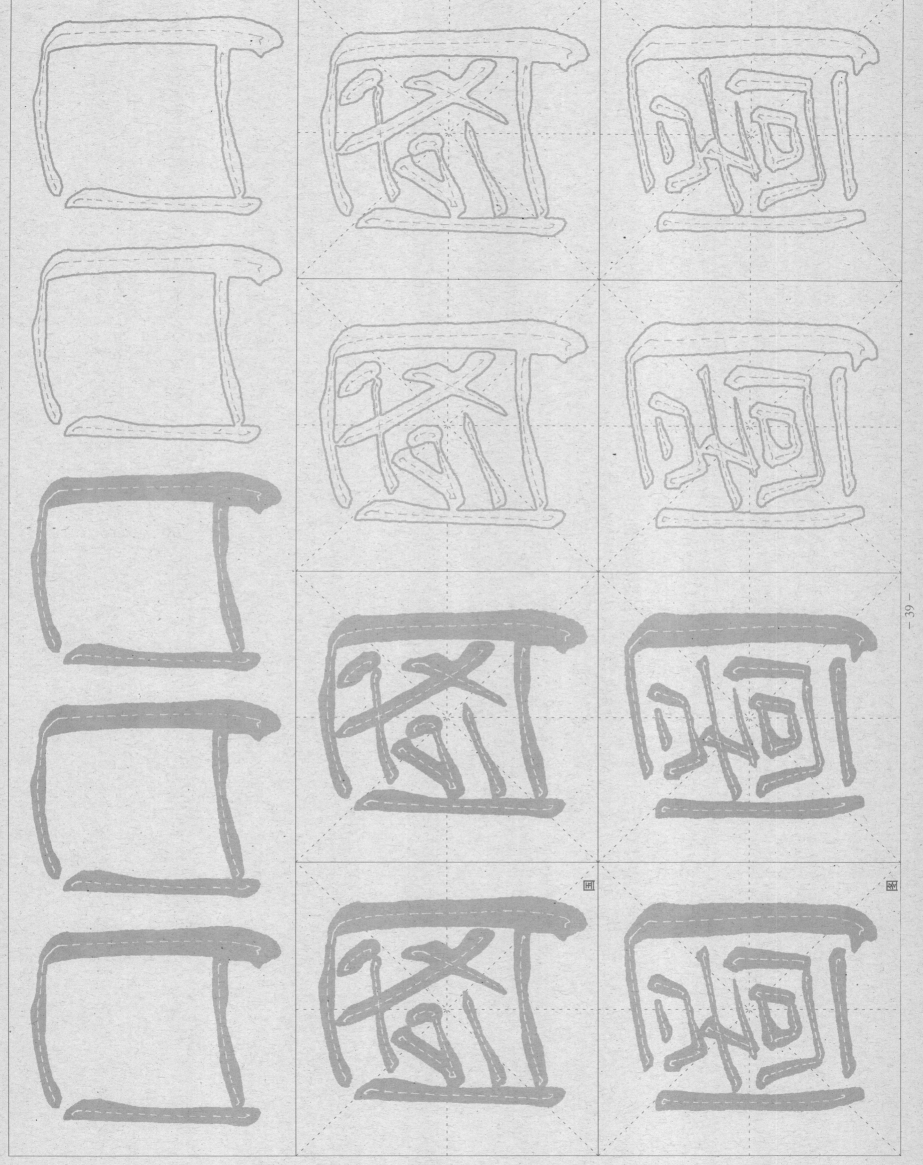

国字框 【要点】①整体方正,四角平稳。②左上不封口以透气。③两竖左轻右重,左竖稍短,右竖稍长。